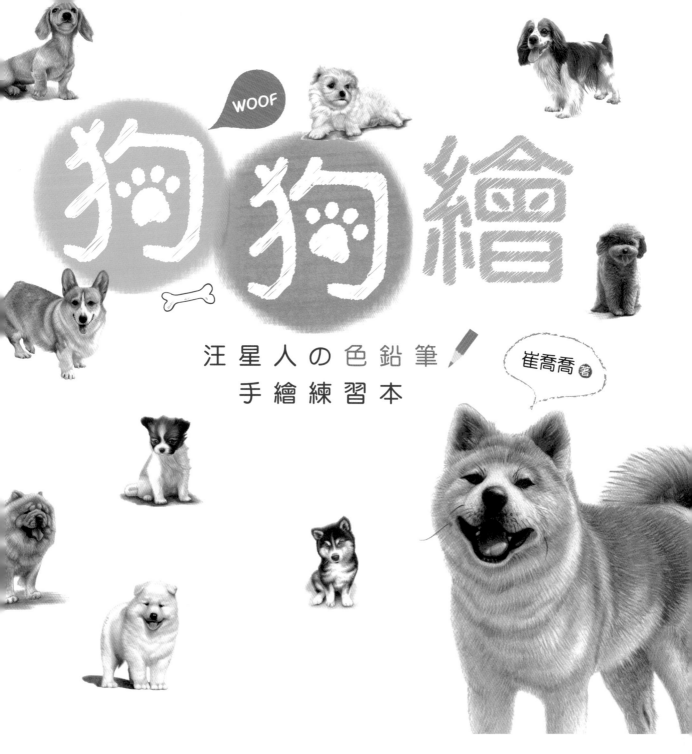

狗狗繪

WOOF

汪星人の色鉛筆手繪練習本

崔喬喬 著

畫一隻狗，
永存愛

自從人類有了文明開始，就因為狗狗們的陪伴而不再孤獨。在路旁、在公園、在草地上，常常能看到飼主帶著狗兒一起散步，牠們是離我們生活很近、很近的動物。

每隻狗狗，都是一個可愛的生命體，牠們擁有純真的眼神、虔誠的面孔、矯健的四肢、可愛的絨毛、會說話的尾巴。狗狗把人類當成最真摯的朋友，是我們密不可分的好伴侶。

「我把一生獻給主人」這是每一隻寵物狗狗埋藏在心底的誓言，雖然牠們並不會開口說話，但是卻無時無刻不透過表現，來向親愛的飼主傳遞這樣深刻的感情。

「天黑了，我在門口等你，下雨了，我在窗前等你，你開門回家，我就是全世界最幸福的狗狗！」當你疲憊時，牠們懂得即時送上安慰；當你快樂時，牠們也能在一旁共同分享；而到了你每日復歸的時刻，狗狗在門口等待著飼主，搖著尾巴，一臉虔誠，目不轉睛，因為牠的眼裡只有你。

調皮、安靜、熱情、賣萌、無厘頭、鬧脾氣……牠們習慣跟隨著主人的喜、怒、哀、樂，來牽動自己的每一條神經，因為渲染了人類的歡笑而扭腰擺臀，因為接收到人類的疼愛而狂喜跳躍，也因為感覺出人類的悲傷而寡言沈默，成為人們情緒的反射鏡，是情感充沛的忠實家庭夥伴。

在庸碌繁忙的日常生活裡面，不同種類的狗狗們，以各式各樣的姿態與行為，給予人們無價的快樂。而身為家庭的成員之一，牠們帶來的，可不僅僅是陪伴與相守而已，也包括家事上的協助、危難時刻的保護，甚至還擔任情感上的穩固支持，這樣的小生命，多麼惹人愛憐，多麼扣人心弦！

現今的愛狗人士們，也會在面對狗狗的離世時悲傷不已，狗狗的一生，只有短短十幾年，最終留給我們的，除了無邊無際的思念，還有永恆、無私的愛，以及單純、忠誠的牽掛。

所以，畫一隻狗狗，把美好的生命記錄下來吧！記錄下狗狗日常每一個觸動人心的瞬間，記錄下牠們的勇敢、善良與忠誠，讓毛茸茸的摯友躍上紙頁，揮灑你心中對汪星人的狂熱！

無聊的時候隨手畫上幾筆，是滿多人會做的事情，然而，越簡單的，越是複雜；越熟悉的神韻，越是難以捕捉；畫狗，遠比我們想像不簡單，沒有色鉛筆手繪專家教學，我們又該如何下筆呢？

這本專業度極高的狗狗繪，書中的每一種狗兒形象，都搭配詳細的繪畫過程指導，從勾勒到上色，再疊色，並漸層；筆觸精緻、色調柔和、步驟清晰、簡明易懂。

只要模仿書中的畫作，一步一步跟著下筆，慢慢掌握色鉛筆繪畫的技巧，透過練習使其熟練，便能逐漸地成為彩色鉛筆繪畫達人，進而挑戰擬真度極高的狗狗畫作！

除此之外，書中囊括最常見的35種品種犬，收錄了各大品種狗狗之外型、特徵、個性，以及馴養撇步，一邊學習色鉛筆手繪，一邊增長狗兒小知識，一邊吸收更多與狗狗相處的技巧，本書不僅能作為色鉛筆彩繪學習者的繪畫範本，亦可以作為狗狗愛好者的獨家收藏圖鑑手冊。

準備好一張空白的畫紙，與一盒色鉛筆，現在就可以動手畫！畫出狗狗那親切的神情和生動的身影，製造與小狗的共同回憶，創作出家中愛狗的「生命畫卷」吧！

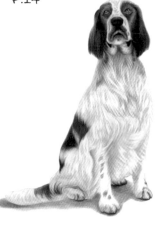
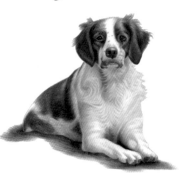
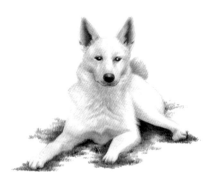
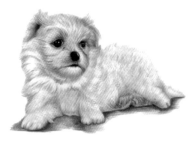
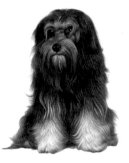
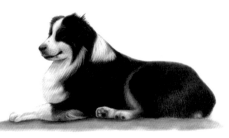

DOG 7
邊境牧羊犬
精通十八般武藝智商NO.1

P.39

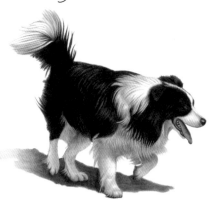

DOG 8
博美犬
尖尖狐狸嘴渴望寵愛與嬉戲

P.43

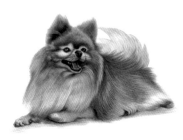

DOG 9
德國牧羊犬
警察界愛用緝毒偵察夥伴

P.47

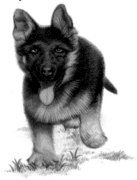

DOG 10
古代英國牧羊犬
藏在濃密瀏海下的友善眼睛

P.52

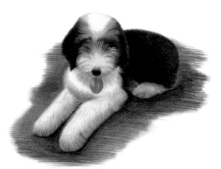

DOG 11
哈士奇
狼族DNA在雪地威風凜凜

P.56

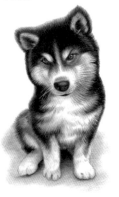

DOG 12
蝴蝶犬
耳朵像蝴蝶一般翩翩飛舞

P.62

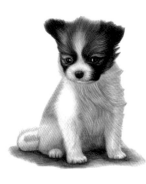

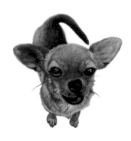
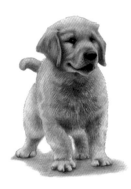
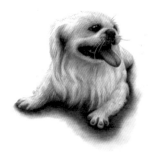
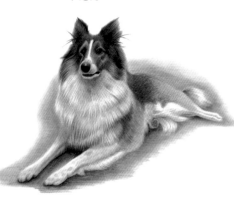
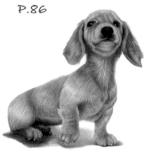
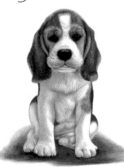

DOG 19

美國可卡犬

層層覆蓋的波浪狀長毛

P.95

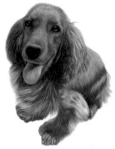

DOG 20

迷你杜賓犬

昂首挺胸就天不怕地不怕

P.99

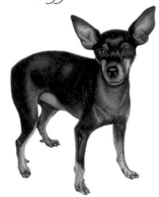

DOG 21

威爾斯柯基犬

短腿向前衝的瞬間爆發力

P.104

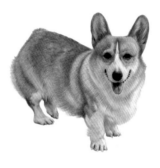

DOG 22

查理斯王騎士犬

英國皇室鍾愛之玩具狗狗

P.108

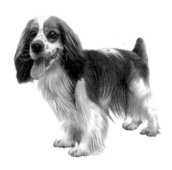

DOG 23

秋田犬

瞇瞇眼的威嚴日本武士

P.112

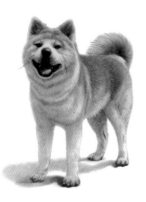

DOG 24

薩摩耶

嘴角上揚微笑的憨傻天使

P.117

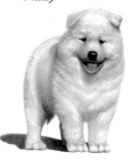

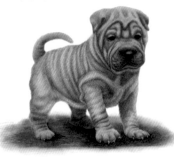
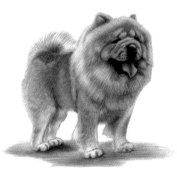
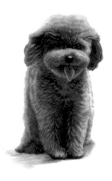

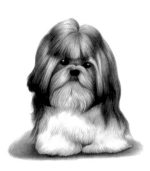
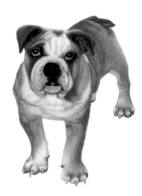

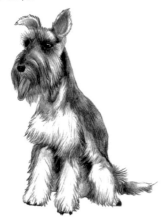

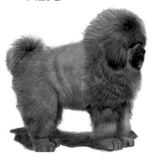

手繪狗狗の
小道具

 色鉛筆　　色鉛筆與鉛筆相似，顏色繁多，分為油性及水性，油性色鉛筆不溶於水，水性色鉛筆遇水會暈染開來，呈現透明水彩效果；色鉛筆的品牌與種類繁多，常見的有12、18、24、36、48、60、72色，本書選用的是「Faber-Castell德國輝柏48色油性色鉛筆」，其鮮豔、飽和的色彩，特別適合運用在描繪動物上。

圖畫紙　　畫紙的材質，也是影響畫面的重要因素，紙張表面粗糙或光滑與否，將影響彩色鉛筆的附著性，應避免選用過於光滑的紙張；此外，粗顆粒的紙張，可特別呈現出活潑、粗曠的質感；細顆粒者，則適合處理樸素、細膩的題材。

橡皮擦

一般的色鉛筆，畫出來的效果較淡，不易弄髒畫面，大多可以用橡皮擦擦去；彩繪過程中，如果能夠妥善地運用橡皮擦擦拭技巧，不僅僅是能夠放心進行輪廓線條的修飾，若下筆顏色過度銳利，還具有調整色彩、使畫面柔和的神奇功用，除此之外，亦可以拿來營造混色、漸層的效果。

削鉛筆器

當色鉛筆變得鈍，可以選購素描專用的削鉛筆器，或者是直接用小刀片來削尖，一般來說，筆尖越尖，筆觸越出色；然而，色鉛筆的筆芯軟，要防止削鉛筆時施力不均，容易造成筆芯被削斷，傷害繪畫品質。

Faber-Castell輝柏
48色油性色鉛筆色卡

301白色	304淺黃	307檸檬黃	309中黃	314黃橙	316紅橙	318朱紅	319粉紅
321大紅	325玫瑰紅	326深紅	327棗紅	329桃紅	330肉色	333紅紫	334紫紅
335青蓮	337紫色	339粉紫	341深紫	343群青	344深藍	345湖藍	347天藍
348銀色	349鈷藍	351普藍	352金色	353藏青	354淺藍	357藍綠	359草綠
361青綠	362翠綠	363深綠	366嫩綠	370黃綠	372橄欖綠	376褐色	378赭石
380深褐	383土黃	387黃褐	392熟褐	395淺灰	396灰色	397深灰	399黑色

認識色鉛筆の
明暗關係

眼睛亮點
任何光滑物體表面反光處最亮的部位，譬如狗狗的眼睛的亮點，通常為白色，以白色色鉛筆來做描繪。

明暗交界處
描繪時，物體亮部與暗部的交界部分，作用為表達出物體的體積感、立體感。

陰影區域
為了突出層次感與空間感，讓狗狗看來更加逼真，會加上陰影的描繪手法。

深色區域
指的是狗狗的毛髮當中，顏色最深的地方，通常為黑色、深灰色、深褐色、深黃色。

灰色區域
通常代表物體顏色的中間調之處，舉狗狗的身體為例子，則是那些並非顏色最深，亦非顏色最淺的地方，比方説：淺灰色、淺褐色……等等。

亮部區域
狗狗毛髮裡的淺色區塊，一般著色較少，以淡淡的色彩描繪或者留白。

13

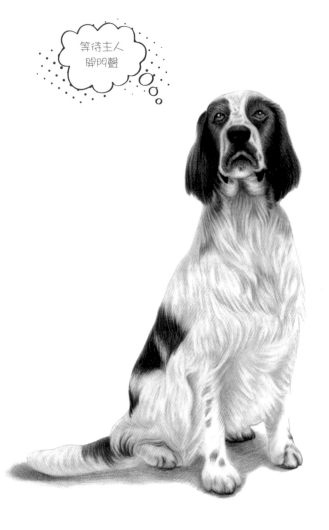

等待主人
腳門聲

適合小朋友的優秀伴侶

愛爾蘭紅白雪達犬

● 399黑色　● 309中黃　● 383土黃　● 387黃褐　● 395淺灰　● 376褐色

● 380深褐　● 396灰色

 活潑、易激動、精力充沛，因此需要大量身體
訓練，在飼養環境要求上相對比較高。

對生活與人類熱情且熱心，這使牠們在幼犬時
比其他安靜的犬類更容易受傷。

身材健壯、比例勻稱、強壯有力、輪廓分明，
堅強的本質有助於適應各種氣候。

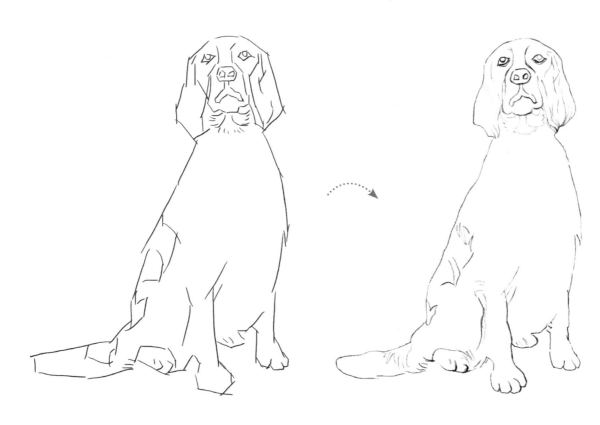

STEP 1

第一步驟，使用●399號色鉛筆，以
直線簡單地繪製出狗狗的身體輪廓。

STEP 2

在直線的基礎上，用橡皮擦將身體的
輪廓線擦淡。第二步驟，再以●399
號黑色的色鉛筆將線條修飾圓潤，仍
需注意輪廓線條的準確度。

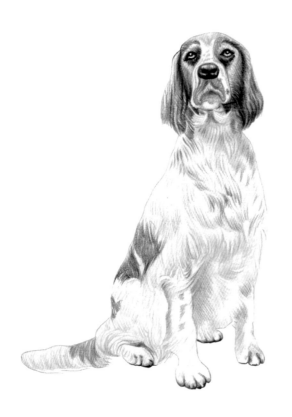

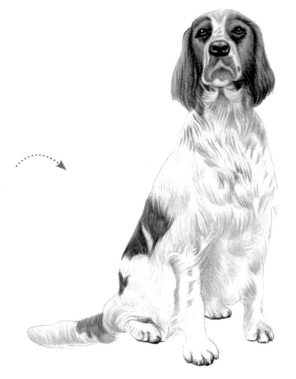

STEP 3

接續前面步驟，利用 ●399號黑色的色鉛筆，將狗狗大體明暗關係表達出來。著色時，注意線條的走向，要記得隨著毛髮的走向來上色。

STEP 4

先利用 ●309號的色鉛筆，給狗狗的深色毛髮處著上一層底色，並且再運用 ●383號色鉛筆從毛髮的深色部位向亮部著漸層色，最後再以 ●387號的色鉛筆給暗部著上色。

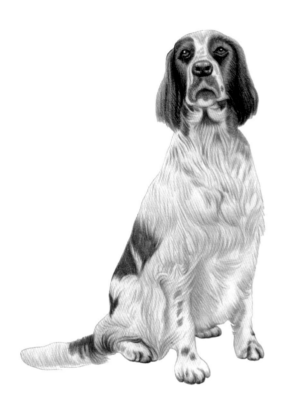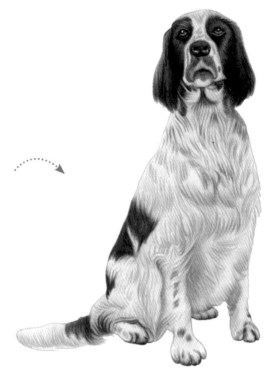

STEP 5

這步驟的重點為繪製淺色毛髮，運用
● 395把狗狗身上所有毛髮走向細緻
刻畫出來，筆調要輕柔而自然，再用
● 383刻畫一遍，顏色依然要輕。

STEP 6

狗狗的深色毛髮處，先用 ● 376再次
加深，然後用 ● 387來強調全身毛髮
的紋理，主要是加深所有毛髮的深色
部位，突出毛髮的立體感覺。

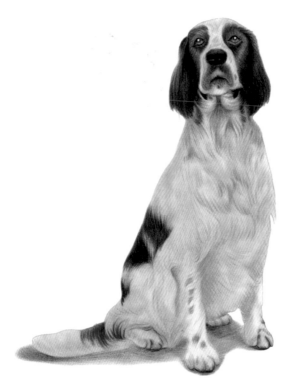

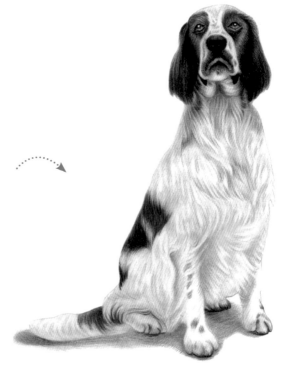

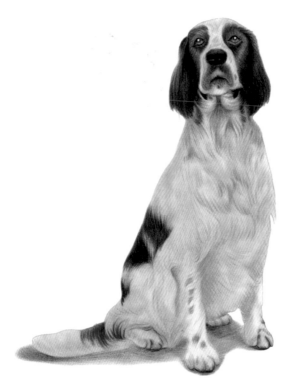 STEP 7

運用●380加深狗狗毛髮的深色部
位，然後用棉花棒簡單處理淺色部位
毛髮，要表現出毛髮的顏色層次，並
留出亮部。接下來用●396畫陰影，
再用●399加重影子的深色部位。

STEP 8

為了突出狗狗全身毛髮的質感，以及
整體明暗關係的協調，最後，我們用
橡皮擦細心地擦出毛髮的亮色部位。

長腿跨出迅速敏捷的步幅

不列塔尼獵犬

● 399黑色　● 383土黃　● 387黃褐　● 376褐色　● 396灰色　● 380深褐

● 319粉紅

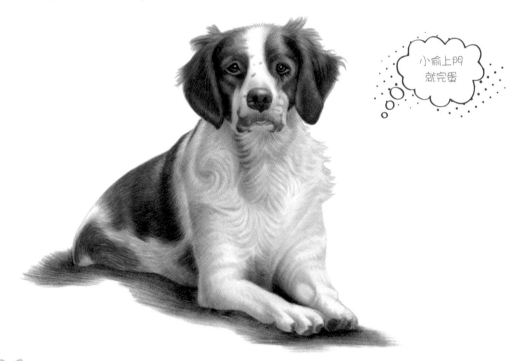

小偷上門
就完蛋

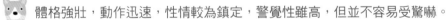

🐕 體格強壯，動作迅速，性情較為鎮定，警覺性雖高，但並不容易受驚嚇。

🐕 性情甚佳，適合當成家庭犬飼養，並且隨時讓牠跟在主人的身邊。

🐕 披毛柔順不易產生糾結，也沒有大量掉毛的情形，適合初學者來飼養。

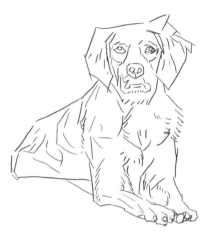

STEP 1

首先，以直線簡單地繪製出狗狗的大致輪廓，取用的是●399號色鉛筆。

STEP 2

在前步驟輪廓的基礎上，利用橡皮擦將輪廓線擦淡些，接著以●399號的色鉛筆進一步刻畫狗狗身體輪廓，使整體畫面乾淨，線條圓潤準確。

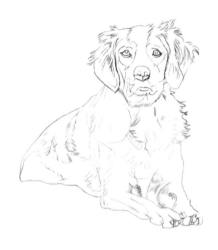

STEP 3

接下來，利用●399號色鉛筆，加深狗狗臉部和腿部內側的顏色，讓線條自然生動；同時，我們也進一步來替狗狗加深眼睛的深色邊緣線。

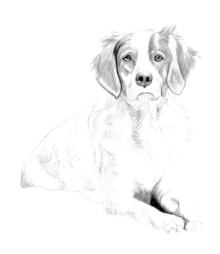

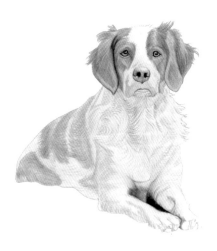

STEP 4

用●383號色鉛筆給狗狗的局部毛髮
著上色，筆觸不需要太重，著色時，
千萬要順著毛髮的生長方向進行。

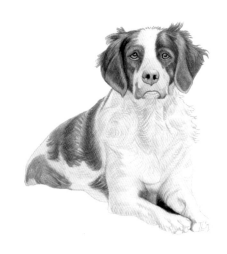

STEP 5

給狗狗的局部毛髮以●387號色鉛筆
再次著色，筆觸依然不需太重，注意
順著毛髮的方向進行上色即可。

STEP 6

運用●376號色鉛筆，幫狗狗的局部
毛髮再次上色，要順毛髮方向進行。
並且利用●396號的色鉛筆，繪製出
狗狗前半身的明暗關係。

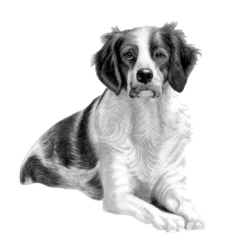

STEP 7

用●380號的色鉛筆，再次給狗狗的局部毛髮加深，然後，以●383號的色鉛筆，簡單地為狗兒前半身的毛髮來添加固有色。

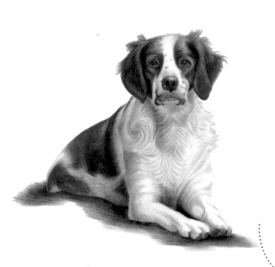

STEP 8

為了使狗狗顯得有質感，以●399加深毛髮深色部位，對於前半身明暗關係也要處理，突出毛髮的亮部。然後用●376給兩眼間添加上斑痕，最後用●399繪畫出地面陰影。

STEP 9

最後一個步驟中，用●319給狗狗全身添加環境色，同時對狗嘴旁的毛髮和鼻子進行上色，筆調要淺，並且以●376再次給地面陰影著上色彩。

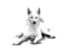

對陌生人極冷漠的忠實護衛

● 399黑色　● 396灰色　● 395淺灰　● 309中黃　● 314黃橙　● 343群青

迦南犬

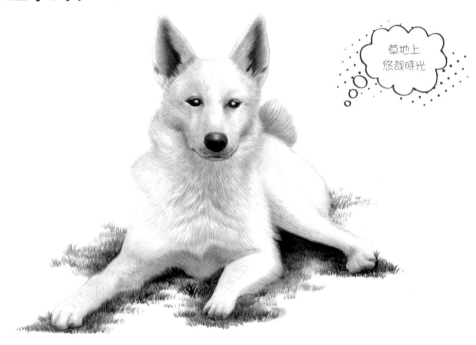

草地上
悠哉時光

 迦南犬是一種運動型的犬，故應該有足夠的活動場地，讓牠能自由走動。

步態強壯而有力，發音洪亮且持久，具有很強的領地意識，可作為看護犬。

飼主應常以柔軟毛巾擦拭其皮膚，讓牠保持乾淨，維繫健康，也促進人犬感情。

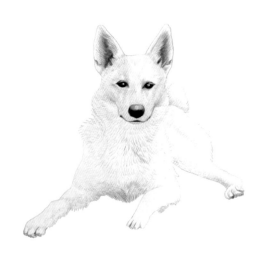

STEP 1

在首要的步驟中，先以黑色的 ●399
號色鉛筆，通過簡單的線條，來繪製
出狗狗大致上的身體輪廓。

STEP 2

完成直線的輪廓基礎之後，用橡皮擦
將身體的輪廓線擦淡，並且用小線條
畫出狗狗的輪廓，表現短毛質感。

STEP 3

用 ●399號色鉛筆，大概繪製出狗狗
眼睛、鼻子的明暗關係，同時描繪出
耳朵裡面的深色部位。然後用 ●396
號色鉛筆簡單繪製前身毛髮走向。

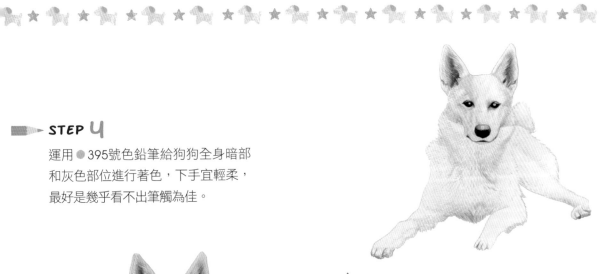

STEP 4

運用 ●395號色鉛筆給狗狗全身暗部
和灰色部位進行著色，下手宜輕柔，
最好是幾乎看不出筆觸為佳。

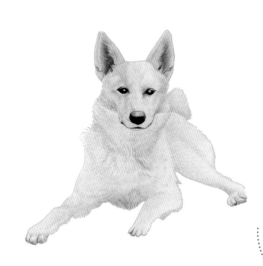

STEP 5

此一步驟，利用 ●309號色鉛筆，替
狗狗的毛髮著上色，筆觸要盡量短
小，才可以突顯出狗狗短毛的感覺。

STEP 6

為了使整體顏色更加融合，用棉花棒
來塗抹狗狗整體的暗部和灰色部位，
留出亮部，然後用●314號色鉛筆給
狗狗的耳朵、尾巴等等部位著色。

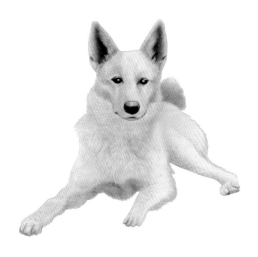

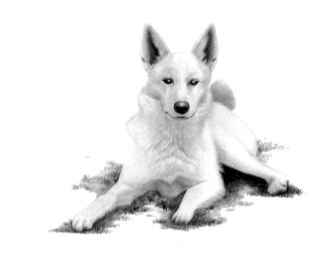

STEP 7

為了突出毛髮感，用橡皮擦把部分受光多的地方提亮，接下來以●396加深毛髮深色部位，強調層次感。並且把地面陰影以●399繪製出來。

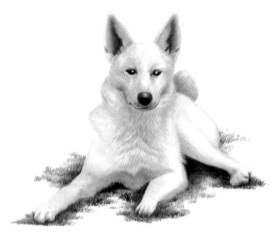

STEP 8

為了讓狗狗更加逼真，利用●343給狗狗的耳朵內側和頭部左側受光少的地方進行輕度著色，然後再用●399加重地面陰影，以突出立體感。

時時開朗歡樂的雪白色粉撲

捲毛比熊犬

●399黑色	●396灰色	●383土黃	●354淺藍	●309中黃	●330肉色
●329桃紅	●318朱紅	●347天藍	●316紅橙		

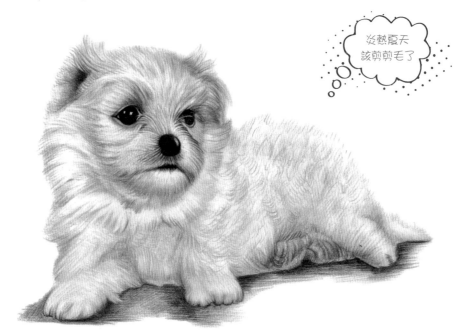

炎熱夏天
該剪剪毛了

 比熊犬的毛髮除了白色，還有乳黃色與杏仁色，豐富的捲毛需經常修剪。

平日裡，多半是溫馴又肯配合的；體型雖然小，一旦兇起來卻很剽悍。

隨時隨地展現愉快態度，是此品種犬的特色，特別容易因為小事情而滿足。

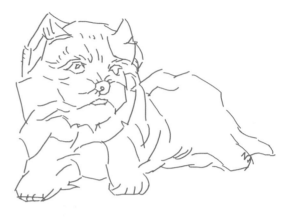

STEP 1

善加利用●399號的色鉛筆與直線，
簡單勾勒出狗狗大體上的輪廓。

STEP 2

第二步驟中，用橡皮擦將身體的基礎
輪廓線擦淡一些，接下來，再以更加
生動自然的線條，描繪出身體輪廓。

STEP 3

先以●399繪製出狗狗眼睛、鼻子、
嘴巴的明暗關係。接著用●396描繪
全身明暗關係，最後，以●399號，
刻畫耳朵和五官周圍深色部位。

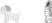

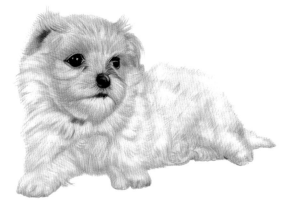

STEP 4

適當地用 ●399加深眼睛和鼻子深色
部位,再用 ●383給狗狗毛髮的深色
部位和灰色部位塗色,筆觸跟隨毛髮
生長方向走,同時筆調不要太重。

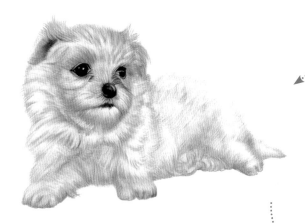

STEP 5

用 ●330號色鉛筆給狗狗的毛髮添加
環境色,筆觸依然要小心地隨著毛髮
生長方向繪製,筆調輕柔即可,一樣
要留出毛髮的亮部區塊。

STEP 6

增加毛髮的生動程度,先用 ●376給
耳朵內側和五官周圍的毛髮加深,再
用 ●330在狗狗身上的亮部繪製一些
毛髮,不需多,呈現出是捲毛即可,
最後,利用 ●399繪製地面陰影。

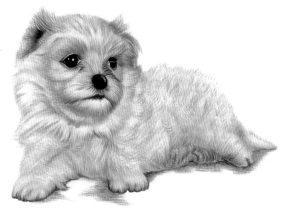

STEP 7

狗狗全身的深色部位和灰色部位，皆以●387號色鉛筆簡單上色，表現出狗狗整體感覺，同時也用●387號色鉛筆給地面陰影著層色。

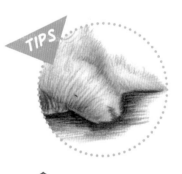

🏠 描繪狗狗的眼睛時，記得要在眼珠子裡頭留下光源的留白，增加畫面的真實感；除此之外，亦在眼頭加上陰影，可以增加視覺上深邃的立體感。

🏠 所有的著色，筆觸都務必得要順著毛髮的生長方向走，描繪白色狗狗的時候，下筆力道不宜重，勾勒能夠辨認出毛髮微微捲曲的線條即足夠。

🏠 替狗狗與地面交接處繪製陰影，不外乎是為了讓畫面看起來更立體，需特別注意的是，以棉花棒塗抹時，小心勿破壞狗狗的身體輪廓線。

好奇心濃厚的名伶愛狗

羅秦犬

399黑色　396灰色　354淺藍　347天藍　392熟褐　330肉色

329桃紅　383土黃　327棗紅　387黃褐

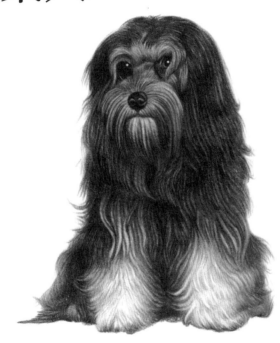

飼主的腿是
專屬座位

小型、歡快、外向、討喜、積極而活潑的狗狗，是女士們理想中的伴侶犬。

原產於法國，真正的純歐洲種，可以說是世界上目前最稀有的品種犬之一。

羅秦公犬為了要爭奪在家族中的統治地位，常常會向其他犬類發出挑戰信息。

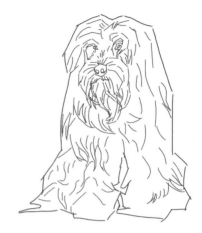

STEP 1

透過●399號的色鉛筆，以及簡單直線，描繪出狗狗的身體輪廓。

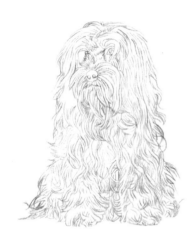

STEP 2

在前步驟的直線基礎上，將身體的輪廓線用橡皮擦擦淡，並用線條畫出狗狗身體輪廓，以及狗兒毛髮生長走向的關係，此時的線條盡量生動。

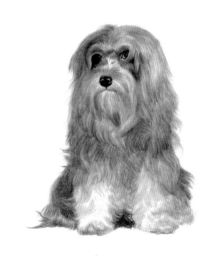

STEP 3

搭配●396號的色鉛筆，描繪出狗狗整體的明暗關係，接下來以●399號色鉛筆簡單刻畫出狗狗眼睛、鼻子和兩腳間的深色毛髮處。

STEP 4

狗狗毛髮的暗部和灰色部位，到用●399號進行刻畫，筆觸隨毛髮走向進行，筆調不用太深，同時用橡皮擦對腳的明部進行擦除提亮。

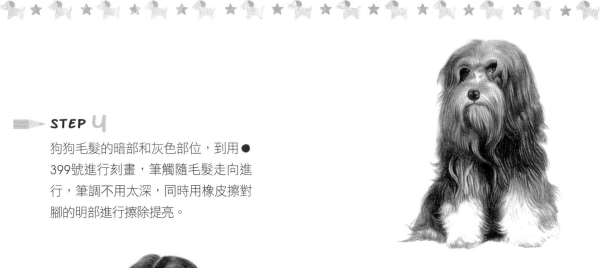

STEP 5

運用●399對毛髮深色部位來進行刻畫，此時筆調不要太重，然後再以●396對腿部下方毛髮進行繪製，整體要有虛實變化，和周圍顏色融合。

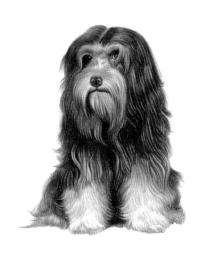

STEP 6

在這一個步驟裡面，我們以●399號的黑色色鉛筆為狗狗整體的明暗關係來進行強化，突出狗狗立體感。

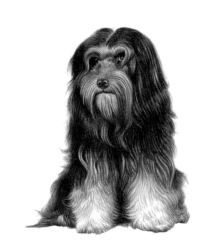

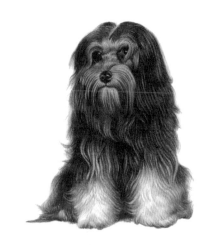

STEP 7

利用 ●387號色鉛筆，給狗狗眼睛來
進行細緻刻畫，同時留下亮光，並且
以 ●383號色鉛筆幫狗狗上半身部分
毛髮著層底色，顏色宜淺。

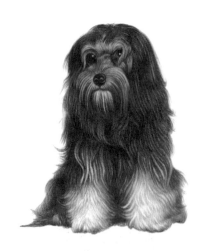

STEP 8

為了使狗狗更加生動，用 ●387號色
鉛筆替狗狗整體暗部和灰色部位打上
一層色調，同時間，也細緻地刻畫出
狗狗腳上亮部的毛髮。

頭腦靈活專注的畜牧工作犬

● 399黑色　● 383土黃　● 330肉色　● 316紅橙　● 396灰色

澳大利亞牧羊犬

一隻羊咩咩
都不能少

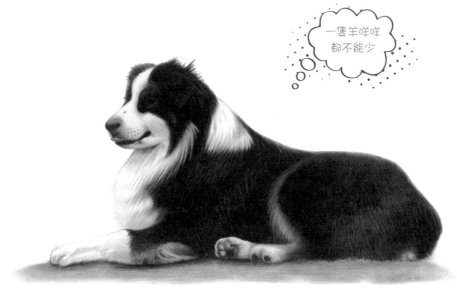

 全身的肌肉發達，但並不笨重，且專注、有毅力，護衛的能力強大。

 在緝捕犯人、追查毒品、搜救任務方面都表現傑出，是一隻全能型的狗。

 家庭飼養，要從年幼開始訓練，例如不隨地小便、不翻垃圾桶、不撕咬床單。

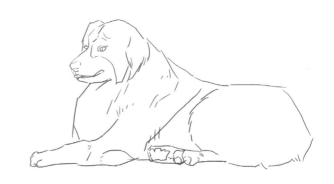

STEP 1

第一步驟,使用●399號色鉛筆,以直線簡單地繪製出狗狗的大致輪廓。

STEP 2

用橡皮擦將身體的輪廓線給擦淡,然後用●399號色鉛筆,搭配乾淨的線條,畫出狗狗全身的輪廓線,線條盡可能圓滑,輪廓線要精準。

STEP 3

用●399號的色鉛筆,給狗狗整體的明暗關係塗色,上色的時候,筆觸隨著毛髮方向進行,同時簡單地繪製出眼睛、鼻子、嘴巴的明暗關係。

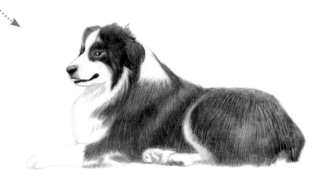

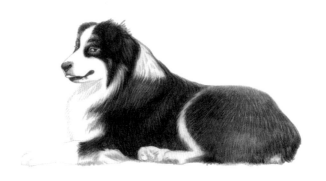

STEP 4

再次以●399號色鉛筆,給狗狗全身黑色毛髮著色,加深毛髮固有色,過程中注意黑色毛髮也有深淺變化。同時刻畫腿部和腳部的灰色部位。

STEP 5

用●383繪製出狗狗嘴部和腿部的毛髮,嘴部毛髮顏色不宜太重,然後用●330描繪同樣地方的毛髮,給狗狗身體中間的腳底也著層底色。

STEP 6

用●330給狗狗舌頭上底色,同時,以●316對嘴巴周圍的毛髮進行著色,再用●399刻畫狗狗腳部的深色部位,最後簡單地畫一些地面陰影。

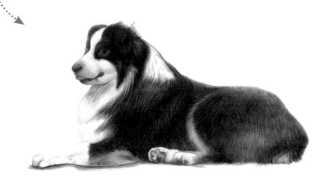

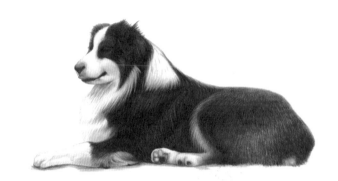

STEP 7

為了更細緻地表達出毛髮質感，先用
●399加深眼睛的深色區域，然後用
●396分別描繪狗狗臉部、耳後、前
腿、後腳等地方毛髮的灰色部位。

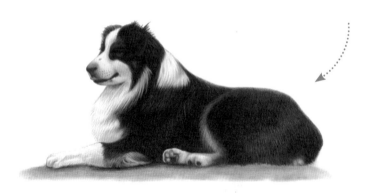

STEP 8

用●399再次給狗狗全身的黑色毛髮
著層色，注意整體顏色變化，耐心地
用橡皮擦一點一點擦出白色毛髮的亮
部，最後再以●399繪製狗狗鼻子上
的黑色斑點，地面陰影亦上層色調。

DOG 7

精通十八般武藝智商NO.1

邊境牧羊犬

● 399黑色　● 396灰色　● 330肉色　● 348銀色　● 383土黃　● 326深紅

● 343群青

祖先流傳的
奔馳本能

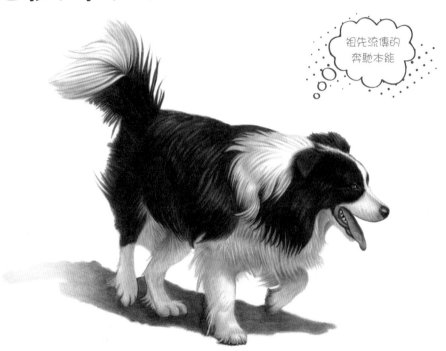

温和順從、天性聰穎、理解力高、善於察言觀色，訓練的難度並不高。

狗界的智商冠軍，根據研究指出，牠擁有大約如同 5 ～ 7 歲兒童的智商。

以容易學習雜技運動而聞名，在犬類競技中表現亮眼，佔有各種優勢。

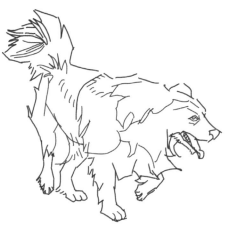

STEP 1

首先，以直線簡單地繪製出狗狗的身體輪廓，取用的是 ●399號色鉛筆。

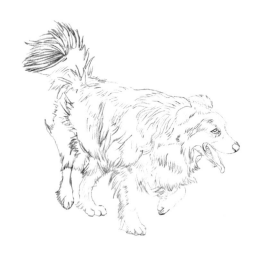

STEP 2

在直線的框架基礎上，用橡皮擦將線條擦去，但要留下輕微的輪廓痕跡，再根據痕跡，用 ●399號色鉛筆細緻刻畫出狗狗的整體輪廓和毛髮。

STEP 3

接下來以 ●396刻畫狗狗全體的明暗關係，並用 ●399對狗狗身體的黑色部位進行第一遍著色，顏色不需重，要明顯區分開黑色和白色毛髮。

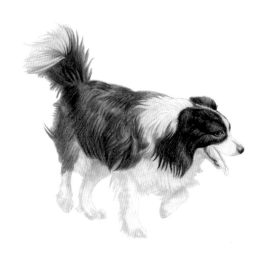

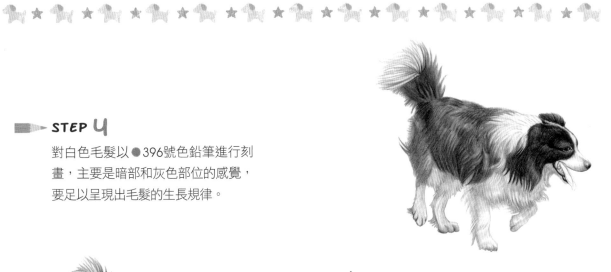

STEP 4

對白色毛髮以●396號色鉛筆進行刻
畫，主要是暗部和灰色部位的感覺，
要足以呈現出毛髮的生長規律。

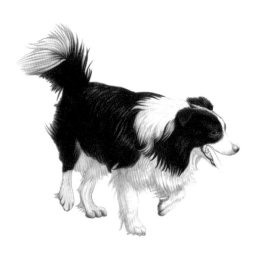

STEP 5

再次用●399號色鉛筆給狗狗的深色
毛髮進行塗色，同時，注意黑色毛髮
顏色的深淺變化，最好要能體現毛髮
的生長規律以及明暗關係。

STEP 6

運用●330給狗狗的舌頭、牙床進行
一次淡淡的著色，再以●348畫出兩
者的明暗關係。接下來用●383畫出
白色毛髮的基本環境色，留出亮部。

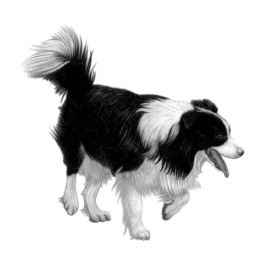

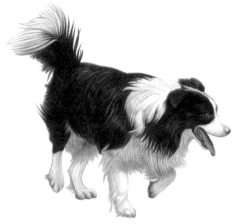

STEP 7

再次用 ●330替白毛添加環境色，同樣留亮部。並以 ●326加深狗狗舌頭和牙床的深色部位，顏色帶有漸層感，最後用 ●399細緻刻畫舌頭上的陰影，筆調要輕，能表現陰影即可。

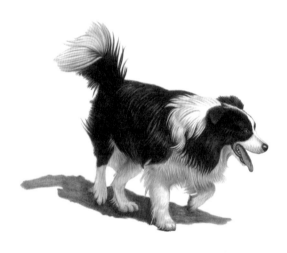

STEP 8

以 ●396號色鉛筆，對狗狗白色毛髮的深色部位和灰色部位進行細緻描繪，同時，也要表現出毛髮的質感，接著以 ●399號色鉛筆簡單地繪製出狗狗身體下方處的陰影。

STEP 9

用 ●399加重尾巴和下身白毛髮的深色部位，同時也加深腳處陰影，來突出立體感。最後以 ●343給大多數白色毛髮的灰色部位著層淡淡的調子，並用橡皮擦給白色毛髮提亮。

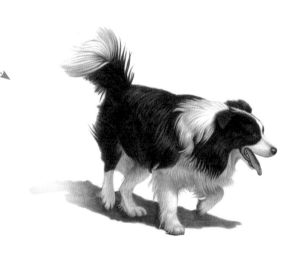

尖尖狐狸嘴渴望寵愛與嬉戲

399黑色	319粉紅	387黃褐	383土黃	329桃紅	330肉色
309中黃	316紅橙	343群青			

博美犬

搖搖尾巴向
人類示好

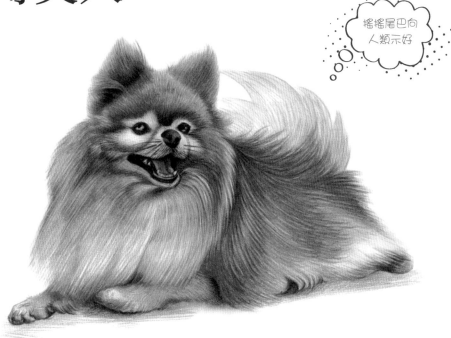

熱情也熱心，甚至有「好管閒事」的傾向，會以吠叫加入家庭成員的對話。

感覺到壓力或不安時會咬人，由於其牙齒鋒利，飼主應嚴厲管教與禁止。

博美犬的身體構造脆弱，經不起小孩子像「玩具」一般地將牠翻來覆去。

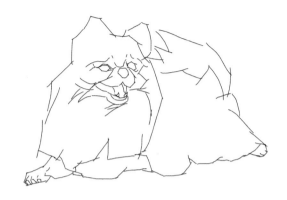

STEP 1

首要的步驟，我們先以●399號的色
鉛筆，透過簡單的直線條，來繪製出
整隻狗狗的大體輪廓。

STEP 2

完成直線的輪廓基礎之後，用橡皮擦
將身體的輪廓線擦淡，並且用小線條
畫出狗狗的身體輪廓，表現出博美犬
身上短短毛髮的質感。

STEP 3

透過不同的線條，用●399號黑色的
色鉛筆來刻畫出狗狗臉部和身體各處
毛髮的走向，線條要排列自然。

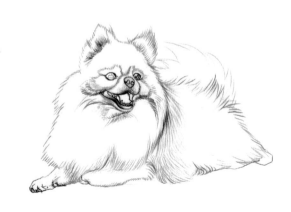

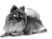

STEP 4

用●399號色鉛筆，給狗狗眼睛內側
邊緣加深，同時也給嘴巴內側的深色
部位加深，然後用●399號色鉛筆畫
出狗狗頭部範圍的明暗關係。

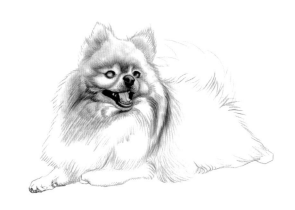

STEP 5

用●319號色鉛筆，幫舌頭著底色，
用●343在嘴巴下方製造陰影，然後
用●387替全身毛髮著色，注意明暗
關係和毛髮走向，留出亮色部位。

STEP 6

狗狗全身的毛髮以●383號色鉛筆上
色，注意留下亮部，同時簡單的勾出
尾巴毛髮的輪廓線條，此時需著重於
毛髮顏色的相關變化。

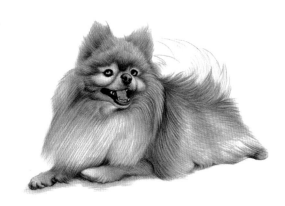

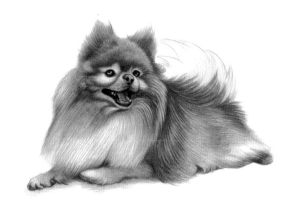

STEP 7

用 ●329描繪舌頭的明暗關係，再以
●399加強變化，簡單刻畫鼻子下方
的鬍鬚。最後以 ●330給頭部的周圍
和身子上的毛髮著色。

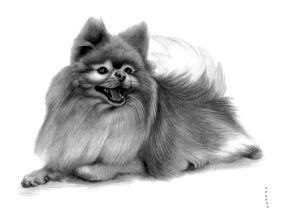

STEP 8

為了使狗狗更加生動，用 ●309號的
色鉛筆刻畫嘴巴下和尾巴上的亮部毛
髮。接下來以 ●316色鉛筆幫狗狗眼
部、臉部周圍、身上的毛髮塗色。用
●399號色鉛筆畫出鬍鬚。

STEP 9

最後一個步驟裡，我們用 ●383號色
鉛筆，替狗狗的尾巴再次著色。

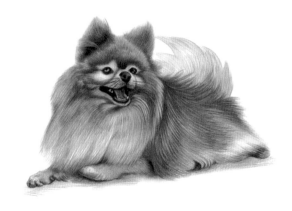

員警界愛用緝毒偵察夥伴

德國牧羊犬

399黑色	309中黃	383土黃	380深褐	319粉紅	329桃紅
327棗紅	326深紅	321大紅	333紅紫	370黃綠	359草綠

惡棍與壞蛋
一網打盡

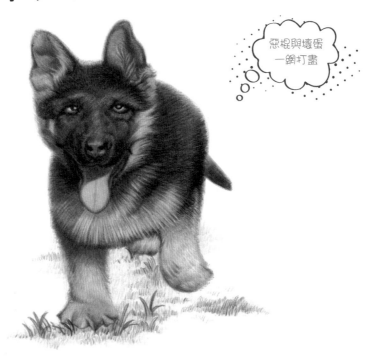

耳朵豎立、四爪鋒利、感覺敏銳、警惕性高，被廣泛用於協助軍警方面。

德國牧羊犬很聰明，在所有犬類的智商排名中，位居第三的位置。

不會主動欺負弱小，對於欺負弱小者，則會根據情況自發地給予懲罰。

STEP 1

善加利用●399號色鉛筆與直線條，
簡單勾勒出狗狗的大致輪廓。

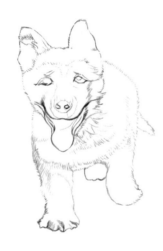

STEP 2

將上一步的線稿擦去，但要留下淡淡
的痕跡，然後以段線條排列，描繪出
狗狗的輪廓，再同樣用小線條排列，
畫出身體上的大概結構。

STEP 3

為了繪製出狗狗整體的明暗，利用
●399號色鉛筆來調整，筆調不需太
重，同時描繪眼睛、鼻子的明暗。

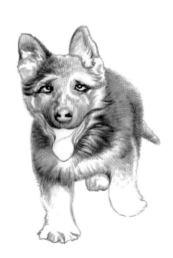

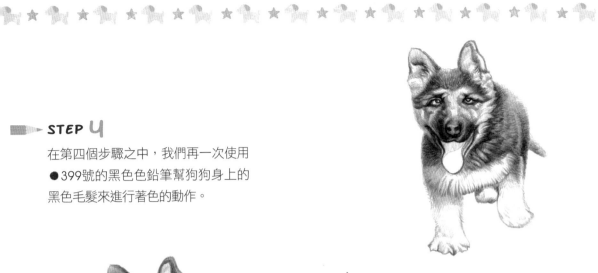

在第四個步驟之中，我們再一次使用 ●399號的黑色色鉛筆幫狗狗身上的黑色毛髮來進行著色的動作。

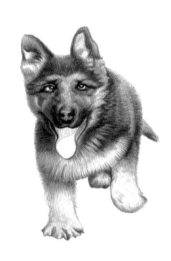

STEP 5

首先，利用橡皮擦擦出脖子下方毛髮的亮光，接著以 ●309幫頭部周圍的毛髮著底色。最後用 ●383將狗狗全身的毛髮著色，並留下亮部。

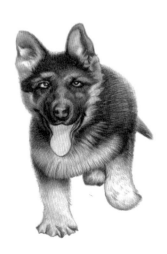

STEP 6

以 ●399為狗狗黑色毛髮加色，並且用 ●380刻畫整體毛髮，留出亮部。接著再以 ●319幫舌頭著層底色，同時用 ●329來加深舌頭陰影部位。

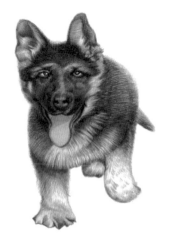

STEP 7

狗狗黑色毛髮用 ●399來上色，注意明暗關係，同時加深耳朵內色調，利用 ●327畫出舌頭明暗。並以 ●380替全身毛髮再次著色，留出亮部。

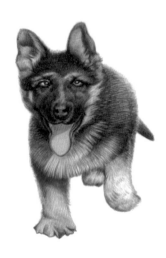

STEP 8

用 ●383號色鉛筆給狗狗的淺色毛髮著色，筆調隨毛髮生長方向進行，留出部分亮部，然後用 ●329號給狗狗鼻子以及周圍五官著上一層色。

STEP 9

狗狗全身黑色毛髮以 ●399加深，使頭部下方毛髮更顯層次感。接下來，用 ●326給狗狗耳朵內和部分腿部進行著色，顏色依然不需太深。

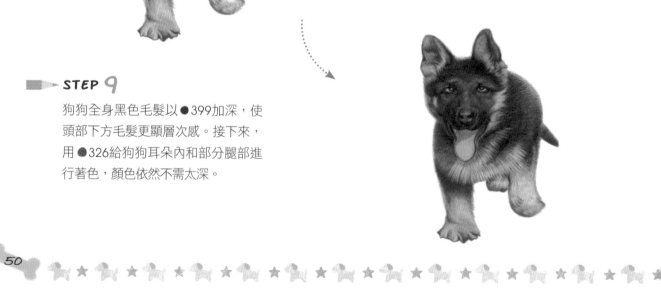

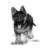

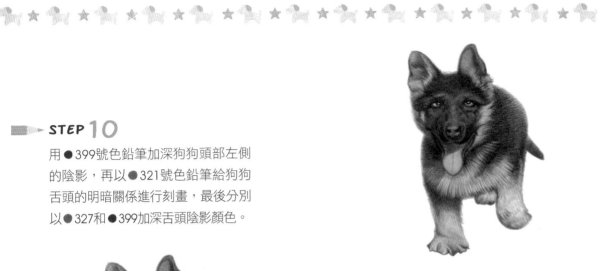

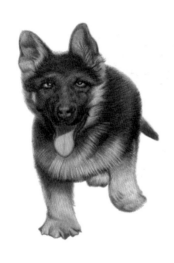

STEP 10

用 ●399號色鉛筆加深狗狗頭部左側的陰影，再以 ●321號色鉛筆給狗狗舌頭的明暗關係進行刻畫，最後分別以 ●327和 ●399加深舌頭陰影顏色。

STEP 11

以 ●399號色鉛筆為狗狗黑色毛髮加深，同時細緻刻畫耳朵內部細節，並且用 ●333號色鉛筆幫狗狗黑色毛髮著色，特別是身子和尾巴上的毛髮。

STEP 12

此步驟裡，用 ●399號色鉛筆簡單繪製小草輪廓，然後以 ●370號色鉛筆給小草著層底色，最後將小草的深色部位用 ●359號色鉛筆上色。

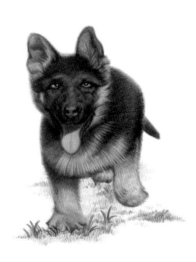

藏在濃密瀏海下的友善眼睛

●	●	●	●	●	●
399黑色	396灰色	383土黃	339粉紫	329桃紅	333紅紫

● 380深褐

古代英國牧羊犬

聞到雞排的味道了

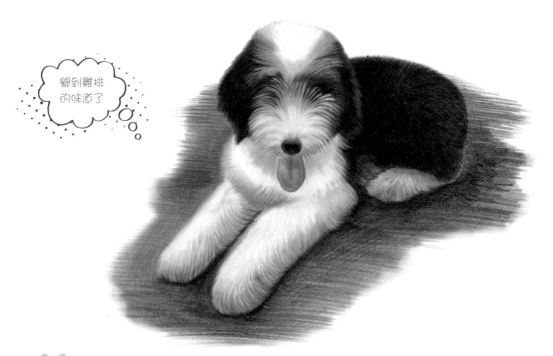

性格頑皮，溫順憨厚，平易近人，相對價格昂貴，在國內少見其蹤影。

擁有雙層披毛，為防止打結，每週例行梳毛公事，絕對不能偷懶或省略。

即使是被主人處罰，也相當地順從，不會表現出無謂的神經質或攻擊性。

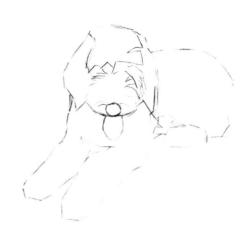

STEP 1

透過●399號色鉛筆，以及簡單的直線條，來描繪出狗狗的大致輪廓。

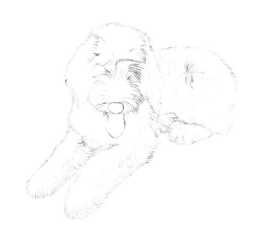

STEP 2

用橡皮擦在第二步驟的直線基礎上將身體輪廓線擦淡，接下來，以●399號色鉛筆將線條畫得更圓潤；同時，須小心注意輪廓線的精準性。

STEP 3

利用●396號色鉛筆畫出狗狗的大體明暗。接著，用●399號色鉛筆描繪狗狗黑色毛髮的部位，顏色輕柔為佳，也勾勒出鼻子的明暗關係。

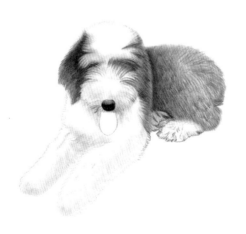

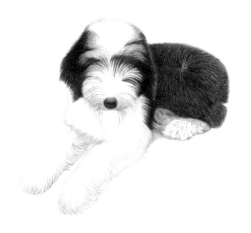

STEP 4

狗狗的黑色毛髮，先以●399號的色
鉛筆再次塗色，接下來亦簡單刻畫下
狗兒頭部和腿部的毛髮。

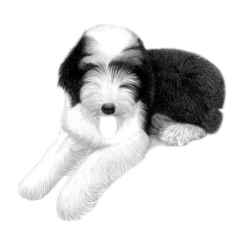

STEP 5

狗狗白色毛髮區域的深色部位，利用
●396號色鉛筆著上色，然後以●383
號色鉛筆進行一次著色，兩次著色時
都不需下筆太重，隨毛髮方向進行。

STEP 6

運用●339號色鉛筆幫狗狗頭部白色
毛髮的暗部添加一絲環境色。接著，
以●329號色鉛筆來描繪狗狗舌頭的
明暗，同時給後腳添加環境色。

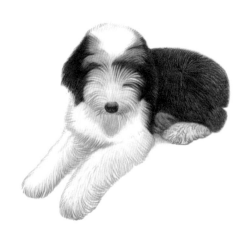

STEP 7

狗狗頭部白色毛髮的兩側，用●329
添加環境色，並且以●333強調舌頭
明暗關係，然後以●380淡淡刻畫出
白色毛髮的灰色區域，接著以●399
加深狗狗黑色毛髮、畫出陰影。

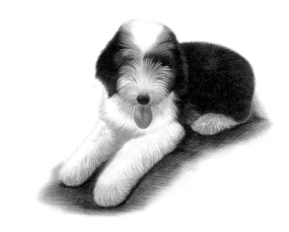

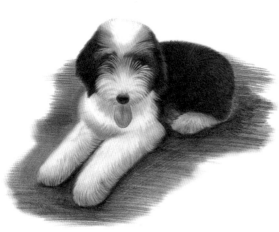

STEP 8

在最後一個步驟之中，我們再次運用
●396號的色鉛筆描繪出白色毛髮整
體的明暗，並以●399號黑色色鉛筆
重複刻畫下地面上的陰影處。

偷叼了桌上
的一塊肉

哈士奇

399黑色　343群青　383土黃　329桃紅　387黃褐

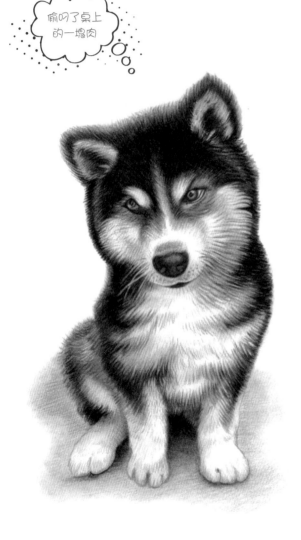

對於領地的佔有慾偏弱，對於陌生人的懷疑度
亦偏低，是犬種中走失率最高的狗狗。

特別喜歡玩耍，能夠不知疲憊為何物一般地與
人玩上好幾個小時，讓飼主精疲力竭。

熱情度爆表，牠們會以超快速度飛撲向人，再
舔你一臉的口水，以表達愛慕之意。

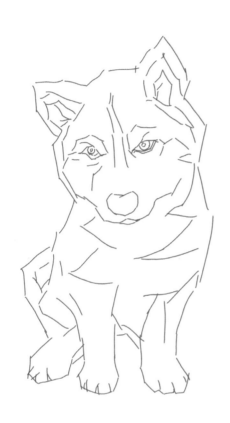

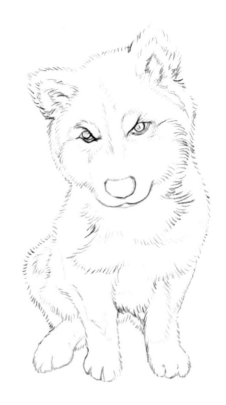

STEP 1

第一步驟，使用●399號色鉛筆，以直線簡單地繪製出狗狗的身體輪廓。

STEP 2

在直線的基礎輪廓上，用橡皮擦將身體的輪廓線擦淡一些，接著用小線條畫出身體輪廓，表現出短毛質感。

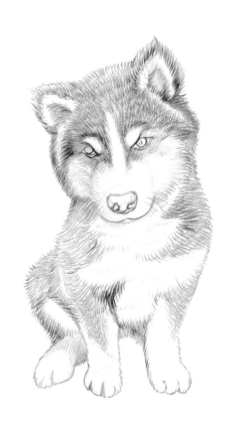

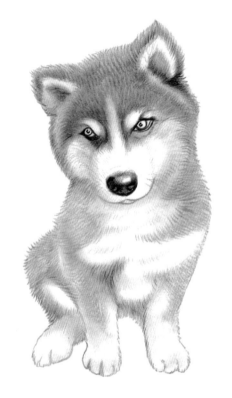

STEP 3

利用●399號黑色色鉛筆,給狗狗的
黑色毛髮區域畫出來,筆觸要跟隨著
狗兒毛髮的生長方向來進行。

STEP 4

用棉花棒或紙巾塗抹狗狗黑色區域的
毛髮,使顏色融合在一塊,然後運用
●399繪製出狗狗眼睛和鼻子的明暗
關係,同時,給狗狗頭部深色地方的
毛髮塗上一層簡單的著色。

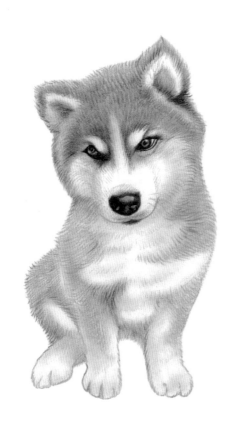

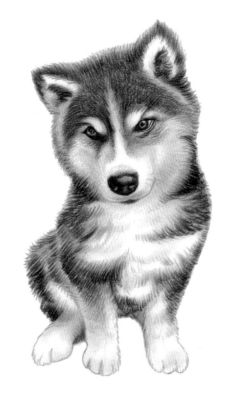

STEP 5

用●399號色鉛筆給眼睛和鼻子的色調進行加深，並且以●343號色鉛筆對眼珠進行刻畫，顏色要呈現漸層，才能凸顯出眼球的質感。

STEP 6

狗狗的黑色毛髮，用●399號色鉛筆進行刻畫，繪製時，筆調要有深淺的變化，最好能表達出毛髮的層次感，因此特別注意需留下亮部。

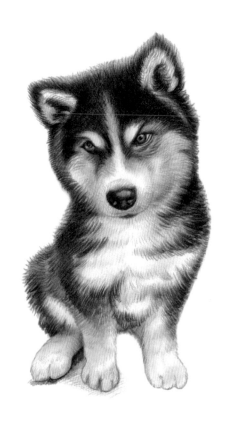

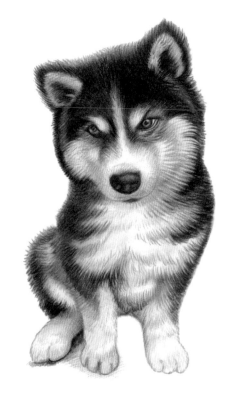

STEP 7

善加運用●399號的色鉛筆，再次替狗狗的黑色毛髮上色，要多注意整體色調的變化，描繪的同時，亦留意要襯托出白色毛髮的感覺。

STEP 8

以●383號色鉛筆幫狗狗白色毛髮區域之間的灰色部位進行細緻描繪，用●329號色鉛筆簡單繪製耳朵內側、眉毛和臉部周圍的白色毛髮。

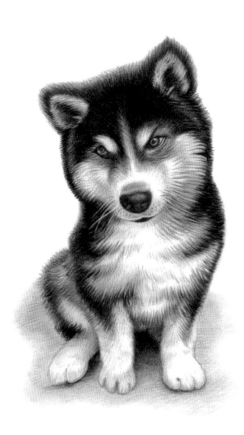

STEP 9

再次運用 ● 399號的色鉛筆來加深黑
色毛髮,同時畫出地面陰影的深色
處。最後以橡皮擦替部分的白色毛髮
提亮,同時畫出鬍鬚,並用 ● 387號
色鉛筆簡易描繪地面。

耳朵像蝴蝶一般翩翩飛舞

| 399黑色 | 387黃褐 | 383土黃 | 309中黃 | 376褐色 | 347天藍 |

蝴蝶犬

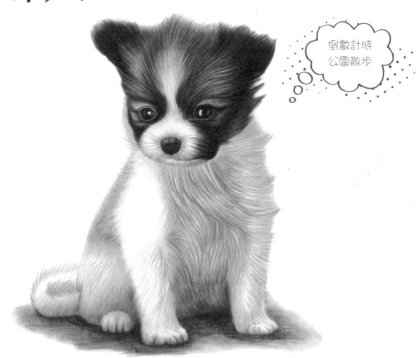

倒數計時
公園散步

最大特色為耳朵上蝴蝶一樣的長毛，活潑，好動，膽大，靈活，喜歡戶外。

對飼主會有較為強烈的獨佔心，面對第三者時，會產生一股嫉妒之心。

給予牠適當的運動量，有助於增加食慾及消化吸收，增強體質，抵擋外邪。

STEP 1

首先，以直線簡單地繪製出狗狗的身體輪廓，取用的是 ●399號色鉛筆。

STEP 2

在上一步直線的基礎上，用橡皮將身體的輪廓線擦淡。然後用 ●399號的色鉛筆，注意輪廓線的準確，並且要將線條調整得更加圓潤一些。

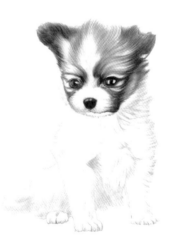

STEP 3

先以 ●396號色鉛筆描繪出整隻狗狗大體上毛髮的明暗，然後用 ●399號色鉛筆細緻刻畫出狗狗的眼睛、鼻子等部位，以及頭部的黑色毛髮。

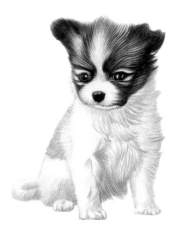

STEP 4

狗狗全身灰色部位的毛髮，皆先以
●387號色鉛筆進行刻畫，筆觸要乾
淨，同時自然地留出毛髮亮部。

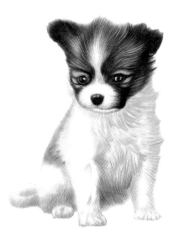

STEP 5

狗狗全身毛髮以●383號色鉛筆進行
繪製，接下來，再以●309號色鉛筆
對狗狗頭部的毛髮進行細膩刻畫。

STEP 6

我們用●399號色鉛筆給狗狗頭上部
分的毛髮加黑色，並且也細緻刻畫出
鼻子旁邊和肚子下方等地方的毛髮，
然後再輕輕畫出地面的陰影。

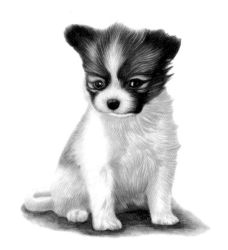

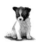

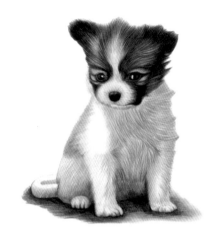

STEP 7

用 ●376號色鉛筆對狗狗身子的整體
毛髮進行刻畫，同樣留亮部，然後以
●347號色鉛筆給身子右側的毛髮淡
淡的著層色，再以 ●309號色鉛筆給
肚子上的淺色毛髮上色。

STEP 8

狗狗整體毛髮用 ●309號的色鉛筆來
進行細膩繪製，而部分亮光部位、部
分亮部毛髮皆記得留下來。

強烈佔有慾霸佔飼主的心

● 399黑色　● 330肉色　● 387黃褐　● 329桃紅

吉娃娃

當我一個
甜甜圈

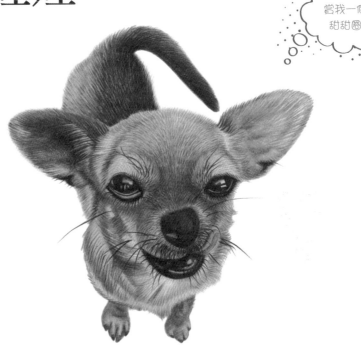

🐶 世界上最小型的犬種之一，體型雖小，對大狗絲毫不膽怯，有堅韌意志。

🐶 短毛種，較常見，毛質柔軟；長毛種，對冷敏感，喜歡熱，愛曬太陽。

🐶 飯量小，新陳代謝卻很快，特別容易覺得饑餓，最好是一天多餵幾次。

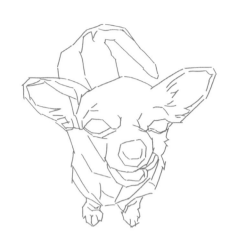

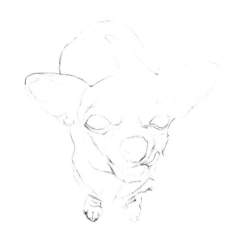

STEP 1

首要的步驟中，以●399號的黑色色鉛筆，透過簡單的直線條，來繪製出狗狗大致上的身體輪廓線。

STEP 2

在第一步直線的基礎上，第二步驟用●399號色鉛筆將線條修飾圓潤些，同時注意輪廓線的準確程度。

STEP 3

在圓潤輪廓的基礎上，用橡皮擦將整體的輪廓線擦淡，然後用細小的線段再次生動地畫出狗狗的整體輪廓，要盡可能地呈現出狗狗的短毛。

STEP 4

用 ●399號色鉛筆細緻刻畫出狗狗的
眼睛、鼻子、嘴巴等重色部位，同時
也別忘了腳部區域。

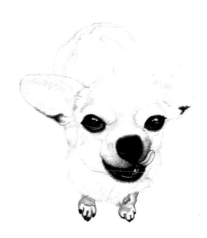

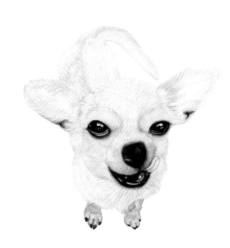

STEP 5

用 ●330號色鉛筆給狗狗全身毛髮著
層底色，著色時，注意毛髮的走向，
一定要按照生長規律進行。

STEP 6

再次以 ●330號的色鉛筆加深全身毛
髮，留出亮部，然後再運用 ●387號
色鉛筆給部分暗部加深。

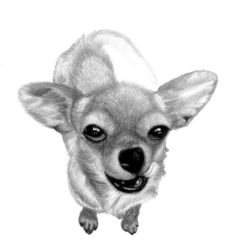

STEP 7

狗狗全身毛髮用 ●330號色鉛筆上色，此時需要注意毛髮，一定要按照生長方向規律地描繪下來。

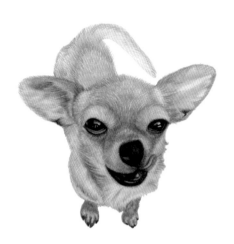

STEP 8

此一步驟，利用 ●387號色鉛筆加深毛髮的深色部位，同時還要能突出淺色毛髮的感覺來。

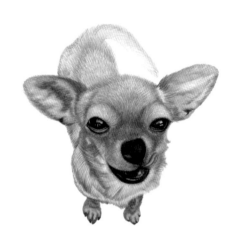

STEP 9

利用 ●399號的色鉛筆給狗狗耳朵內側和身體尾部的毛髮顏色加重，下筆時，筆觸要重些，線條則短些，為了用以突出短毛髮的質感。

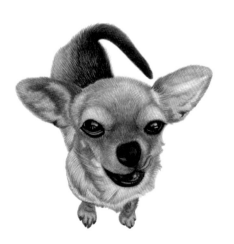

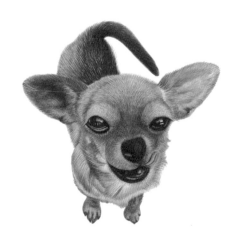

STEP 10

再一次使用●399將狗狗耳朵內側和
身體尾部毛髮加重顏色，筆觸宜重，
線條短，同時給各部位的深色毛髮加
深。然後再以●329給耳朵內側的淺
色部位著色，突出肉感。

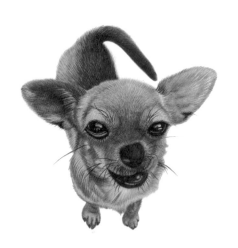

STEP 11

運用●399對全身深色毛髮進行刻
畫，重點是突出淺色毛髮的感覺，然
後再同樣用●399號色鉛筆畫出狗狗
鼻子兩旁的鬍鬚和眼部的黑毛。

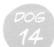

DOG 14

咧嘴笑的導盲犬第一把交椅

黃金獵犬

老太太我
陪妳過馬路

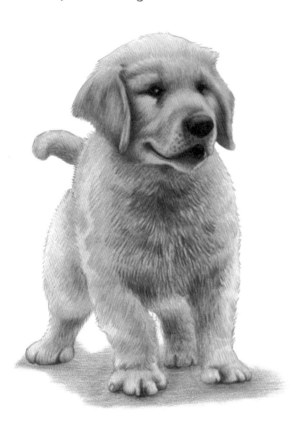

● 399黑色　● 330肉色　● 383土黃　● 387黃褐　● 380深褐　● 314黃橙

● 316紅橙　● 396灰色

顏色多為奶油色和金黃色，友善、熱情、機警，
在訓練有素的情形下，可作為導盲犬。

喜歡玩棍子、網球、飛盤，也喜歡玩水，一玩
便可以玩上好幾個小時，玩性堅強。

小時候異常頑皮，飼主不可以放任寵溺，要有
貫徹始終的決心與耐心去教養牠們。

STEP 1

善加利用●399號色鉛筆與直線，來
簡單勾勒出狗狗的身體輪廓。

STEP 2

用橡皮擦在上一步直線的基礎，將身
體的輪廓線擦淡。留下淡淡的痕跡，
然後細緻繪製出圓潤的整體輪廓。

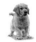

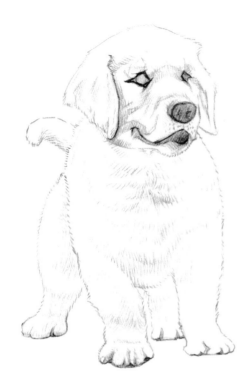

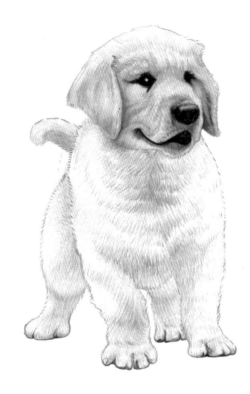

STEP 3

將上一步的線稿擦去，但要留下淡淡
的痕跡，然後用 ●399號色鉛筆短線
條排列畫出狗狗的輪廓，再用小線條
排列畫出狗狗身體上的大概結構。

STEP 4

狗狗全身毛髮用 ●330號色鉛筆著上
一層底色，著色時，多加留意毛髮的
走向，一定要按照生長規律進行。

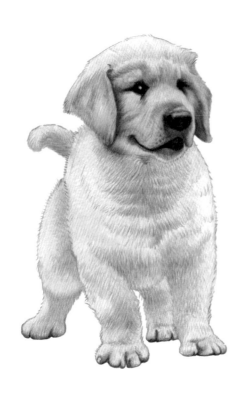

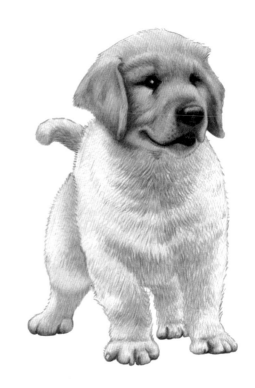

STEP 5

這一步驟，我們用 ●383號色鉛筆給狗狗毛髮的暗部和灰色再次刻畫，加深暗部顏色，同時要留出亮部。

STEP 6

運用 ●387號的色鉛筆，對狗狗的頭部、腳趾的陰影處進行刻畫，用以凸顯出狗狗整體的立體感。

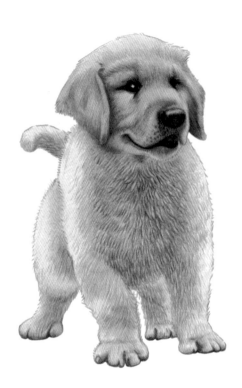

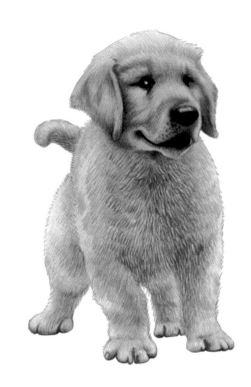

STEP 7

利用 ●387號的色鉛筆來描繪下狗狗
身體的色調關係，在刻畫時，要重點
表達毛髮的感覺，特別是狗兒胸前的
毛髮，要表現出質感。

STEP 8

細膩地利用 ●330號色鉛筆繪製出狗
狗全身的毛髮，顏色不宜太重。

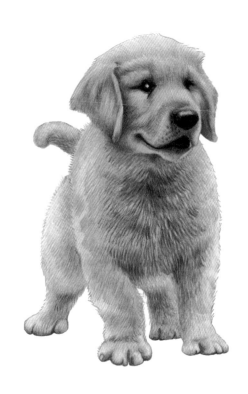

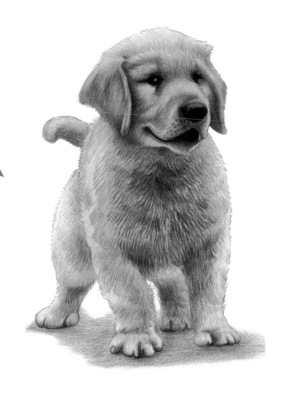

STEP 9

為了突出狗狗毛髮的層次感，我們用
● 380號色鉛筆給狗狗胸前的深色毛
髮進行加深，主要是加重毛髮的深色
部位，用來突出淺色部位。

STEP 10

用 ●314給狗狗全身毛髮淡淡的著層
色，然後用 ●316對耳朵上和眼睛周
圍等地方進行刻畫。最後，分別利用
● 396和 ●387畫出地面上陰影。

酷似獅子的中國宮廷寵物

● 399黑色　● 396灰色　● 383土黃　● 329桃紅　● 325玫瑰紅　● 387黃褐

北京犬

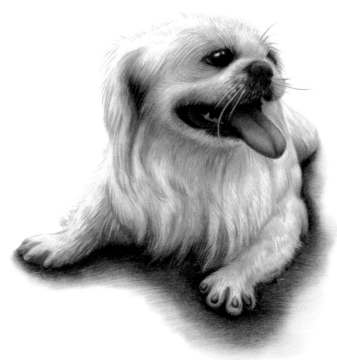

遊戲之後
氣喘吁吁

 尊貴、高傲、自信、倔強；身體矮壯且結實，走路時肩背部會明顯晃動。

謝絕髒亂，喜歡整潔的家庭環境和室外環境，領地意識和佔有欲都很強。

較適合獨身者飼養，需要主人專一的陪伴，會敵視轉移飼主注意力的人。

➤ STEP 1

透過 ●399號的色鉛筆，以及簡單的
直線，描繪出狗狗的身體輪廓。

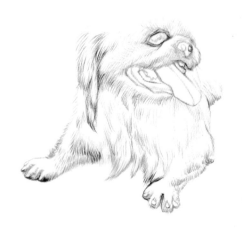

➤ STEP 2

透過直線輪廓，我們用橡皮擦擦去線
條，留下淡淡的痕跡，在痕跡的基礎
上，細緻地用 ●399號的色鉛筆繪製
小線條來勾勒狗狗整體輪廓。

➤ STEP 3

用 ●399號色鉛筆，繪製出狗狗眼
部、鼻子和嘴巴的暗部位置，然後再
用 ●396號色鉛筆，描繪下狗狗整體
的灰色部位的毛髮走向。

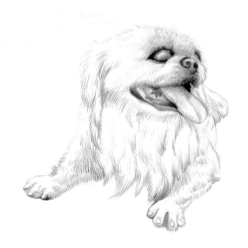

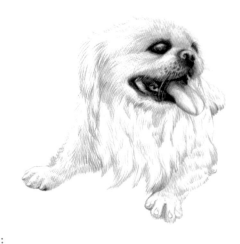

STEP 4

用 ●399號色鉛筆細緻刻畫出狗狗的
眼睛、鼻子、嘴巴內側和舌頭的明暗
關係,同時也描繪出狗狗的鬍鬚。

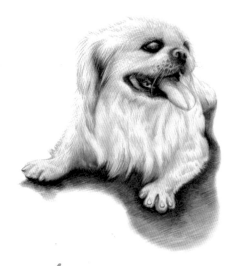

STEP 5

狗狗毛髮的暗色部位,以●399號的
色鉛筆去繪製,突出狗狗白色毛髮,
再用●399畫出腳踩地面上的陰影。

STEP 6

用棉花棒或紙巾來擦拭狗狗的暗部和
灰色部位,使得顏色更加自然柔和,
同樣要留出亮色毛髮部位。

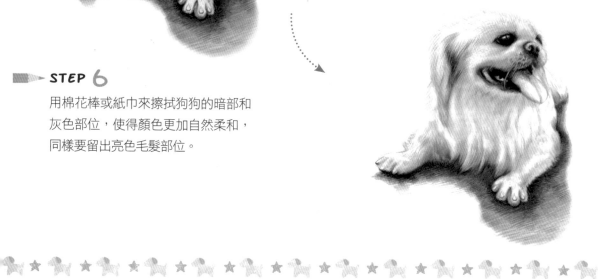

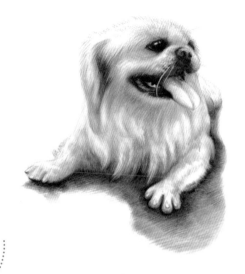

STEP 7

頭部的暗部用 ●399著上層色，呈現
狗狗頭部立體感的同時，亦注意凸顯
狗狗的鬍鬚。再以 ●383替狗狗毛髮
的暗部和灰色部位著層淡淡的色。

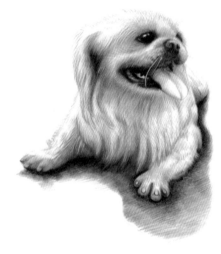

STEP 8

用 ●399細緻刻畫出深色毛髮，然後
用 ●329對狗狗的耳朵、前肢……等
部位周圍的毛髮進行刻畫。

STEP 9

用 ●399刻畫鼻子下方的暗部關係，
同時用 ●329給鼻子亮部和舌頭著層
底色。為了強調舌頭的立體感，並用
●325加深舌頭的暗部和灰色部位。
最後再用 ●399加深嘴巴內部陰影。

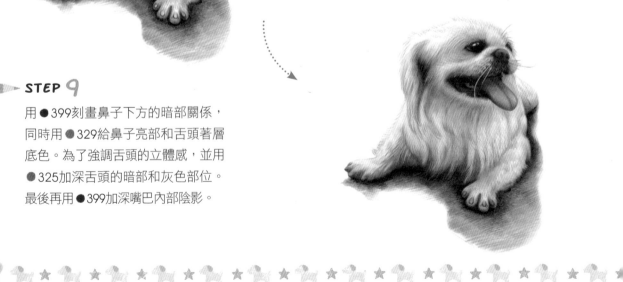

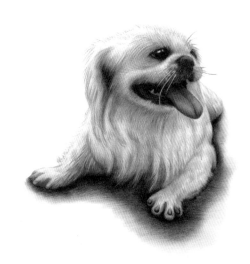

STEP 10

用 ●399號的色鉛筆，給狗狗舌頭的暗部進行刻畫，突出舌頭立體感覺，同時再用橡皮擦將地面陰影邊緣擦淡，最後用●387給地面陰影著色。

TIPS

🏠 腳趾頭趾甲的地方，不一定要用黑色色鉛筆去刻畫邊緣形狀，避免顯得太生硬，可以利用趾甲的顏色塗色，與白毛的顏色清晰區分出邊界即可。

TIPS

🏠 鬍鬚是描繪狗狗最需技巧的部分，在描繪嘴的外圍時，必須事先勾勒下鬍鬚的輪廓，並仔細強調其外圍，避免與嘴巴混在一起，使畫面模糊不清。

TIPS

🏠 進行舌頭的上色時，同樣注意用色會有深淺上的差別，照得到光源之處的顏色較淺，接近根部的位置則顏色較深，若顏色平平畫面恐怕不逼真。

聰穎慧黠的靈性之象徵

399黑色　383土黃　396灰色　387黃褐　380深褐

喜樂蒂牧羊犬

靈犬萊西
就是我

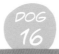 聰明伶俐，智商高，善解人意，易訓練，能夠與人終身為伴的忠心犬。

步伐輕盈、四肢靈活、姿態敏捷，善跑步；保留下祖先艱苦勤勞的特徵。

每日閒暇時，以小梳子梳理毛髮大約 15 分鐘，便能解決滿屋掉毛的問題。

STEP 1

第一步驟，使用●399號色鉛筆，以
直線簡單地繪製出狗狗的大致輪廓。

STEP 2

在第一步直線的基礎上，用橡皮擦將
身體的輪廓線擦淡；接下來繼續利用
●399號色鉛筆將線條畫得更圓潤，
同時也要注意輪廓線的準確度。

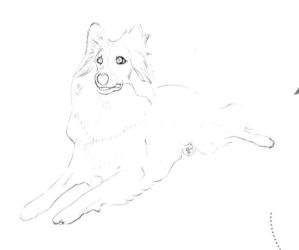

STEP 3

我們利用●399號的色鉛筆，對著小
狗狗的眼睛、鼻子、嘴巴進行刻畫，
同時，也勾勒出狗狗耳朵的深色毛髮
之處與身體上毛髮的紋路走向。

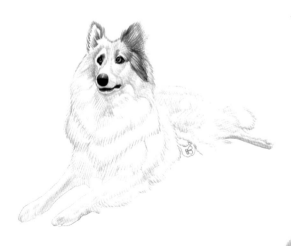

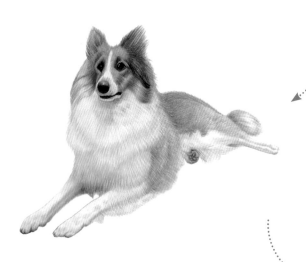

STEP 4

狗狗身上的土黃色區域，以●383來
進行上色，並且以●396描繪狗狗白
色毛髮，再刻畫出狗狗的暗灰部，才
能襯托出白色毛髮的質感。

STEP 5

運用●387號色鉛筆，替狗狗土黃色
毛髮的深色部位加深，同時間，也給
白色毛髮的深色部位進行刻畫。

STEP 6

利用●380號色鉛筆對狗狗頭部深色
毛髮進行細膩刻畫，也加深白色毛髮
的深色部位，來凸顯出白色毛髮。

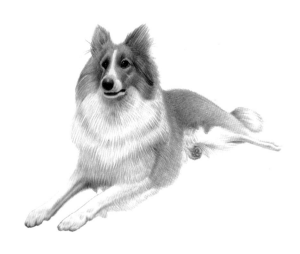

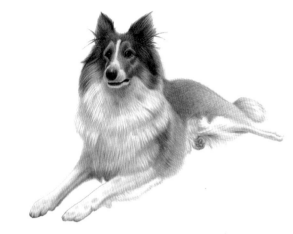

STEP 7

狗狗頭部的黑色毛髮，我們用 ●399
號的色鉛筆來加深，顏色要盡可能地
生動些，並且再以 ●387號的色鉛筆
細緻刻畫下白色毛髮中的環境色。

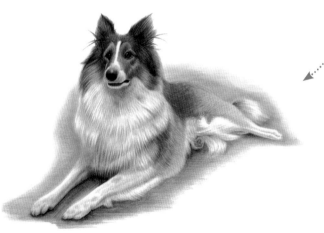

STEP 8

根據不同處毛髮的深淺需要，我們用
●399號色鉛筆來進行刻畫，注意突
出毛髮質感，此步驟中，也畫出地面
來襯托狗狗的毛髮；地面陰影處顏色
要深些，即可強調畫面立體感。

長條寶貝的撒嬌功力一流

399黑色　330肉色　309中黃　383土黃　380深褐　387黃褐

臘腸犬

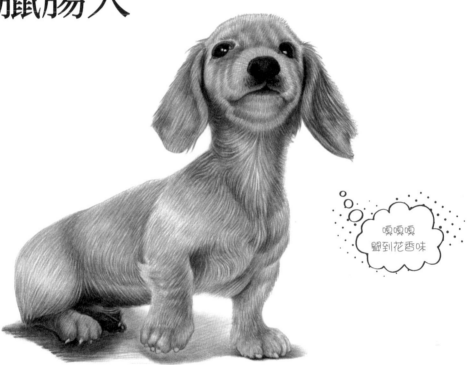

嗅嗅嗅
聞到花香味

🐕 分成短毛型、剛毛型和長毛型三種，屬於感官發達的小狗，有個大嗓門。

🐕 對指令理解迅速，但是太有主見，恐違背主人命令，適當溝通是最好方式。

🐕 易患骨刺，年齡大、肥胖者更易惡化，健康、運動、飲食管理要多多費心。

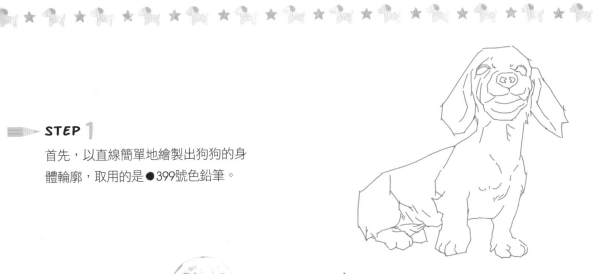

STEP 1

首先，以直線簡單地繪製出狗狗的身體輪廓，取用的是●399號色鉛筆。

STEP 2

在前面步驟的直線基礎上，將身體的輪廓線以橡皮擦擦淡。再次以●399號色鉛筆將線條畫得更圓潤一些；要特別注意輪廓線的準確度。

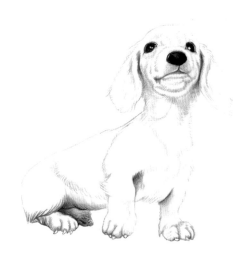

STEP 3

在結構清晰的輪廓基礎上，我們運用●399號的色鉛筆細緻描繪出狗狗的眼睛和鼻子，同時也簡單地刻畫下狗狗身體毛髮的深色部位。

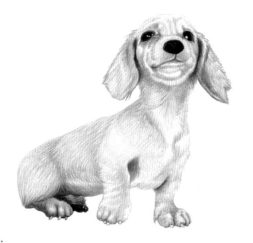

STEP 4

狗狗全身毛髮，先用 ●330號色鉛筆
著上一層底色，此步驟中，必須特別
注意身體毛髮的生長走向，一定要遵
循規律進行描繪的工作。

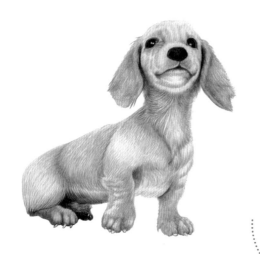

STEP 5

先用 ●309號色鉛筆給狗狗毛髮著上
一層色，顏色不需太重淡淡的即可，
然後用 ●383號的色鉛筆再次為狗狗
全身毛髮著色，同樣留出亮部。

STEP 6

狗狗全身的深色毛髮用 ●380號色鉛
筆來著色，用以突出毛髮的層次感，
接下來，再分別用 ●383號和 ●387號
色鉛筆，對整體的毛髮進行修飾。

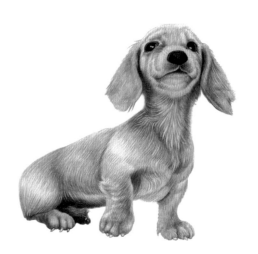

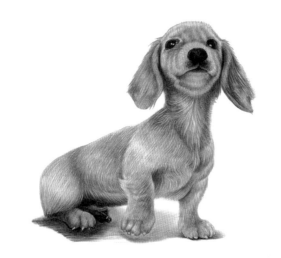

STEP 7

運用 ●380號色鉛筆,給狗狗全身的亮部區域毛髮進行著色,此時顏色不宜太重。然後分別以 ●399號和 ●387號色鉛筆,畫出地面上的陰影。

🏠 往上方看的目光,可以增加狗兒的靈動與淘氣感,務必注意兩眼中光點的位置,以及在塗黑眼珠、留下光點的時候,須注意畫面的乾淨、俐落。

🏠 臘腸狗是棕色的狗狗,身體上的毛髮,需靠多次的疊色,分別以黑色、灰色、棕色、黃色、留白……等等色澤,用來區別出不同深淺明暗。

🏠 胳肢窩與肚子底下,皆是照不到光源的部位,必須加上適當陰影,提升畫面的真實生動性,陰影的位置注意要合理,符合光源,不可有矛盾。

擺好姿勢
拍張照

獵兔小犬暗藏無窮體力

米格魯小獵犬

399黑色　383土黃　396灰色　330肉色　329桃紅

性格活躍、充滿力量，運動機能優秀，若作為獵犬飼養，能出色地完成獵捕工作。

該品種的犬，成群結隊時，喜歡吠叫、吵鬧，若是小家庭飼養，最好養單一隻。

鼻子嗅覺比一般的中型犬來的更加優秀，所以後來被人們訓練成緝毒專用犬。

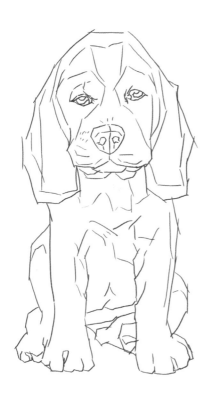

STEP 1

首要的步驟,我們先以●399號的色鉛筆,透過較簡單的線條,來繪製出狗狗大致上的身體輪廓線。

STEP 2

注意輪廓線的準確度,在第一步直線的基礎上面,利用橡皮擦將狗兒身體的輪廓線擦淡。然後運用●399號的色鉛筆將線條畫得圓潤些。

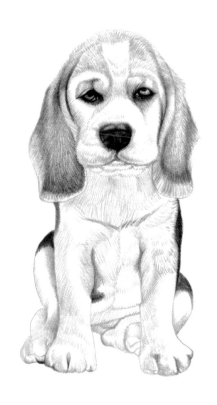

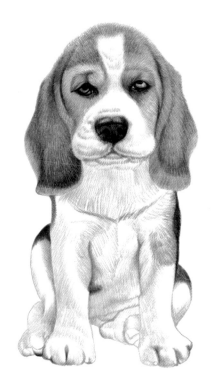

▶ STEP 3

使用●399號黑色色鉛筆以繪製身體
毛髮的方法，同樣地繪製出狗狗整體
的明暗關係。並且進一步細緻刻畫出
狗狗的眼睛和鼻子等部位。

▶ STEP 4

在這一個步驟裡面，我們利用●383
號色鉛筆繪製出狗狗頭部和耳部的毛
髮，顏色記得要輕柔一些。

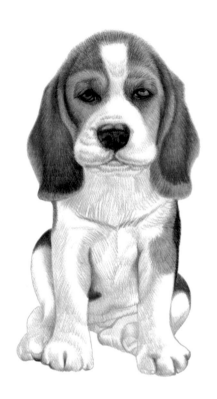

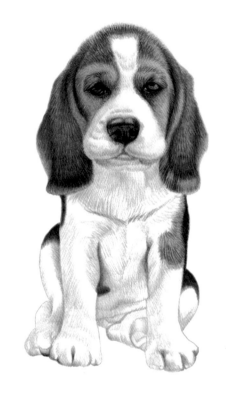

STEP 5

再次用●383號色鉛筆繪製狗狗頭部、耳部，注意整體色調關係變化。同時，用●399號的色鉛筆加深腿部膝蓋上、眼部、耳朵的黑色毛髮。

STEP 6

對所有黑色毛髮用●399號色鉛筆來進行細緻刻畫，並且也利用●383號色鉛筆給狗狗身體白色毛髮上的灰色部位添加些許的環境色彩。

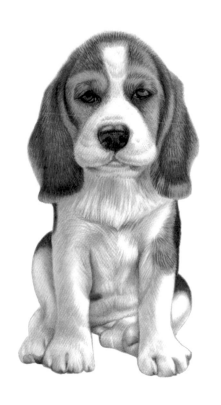

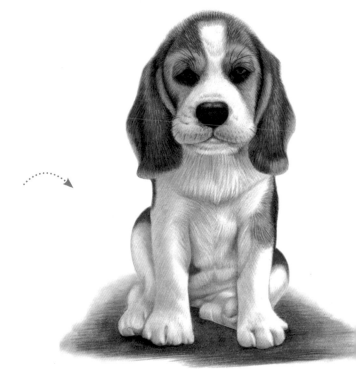

STEP 7

白色毛髮的灰色部位，先以●396進行繪製，接著再以●383進行刻畫，突出整體的明暗關係。最後一步，用●330對狗狗的腳趾進行描繪。

STEP 8

最後，為了要使整體畫面的色調更加豐富自然，我們用●330號色鉛筆給狗狗部分白色毛髮添加淡淡環境色，再使用●329號色鉛筆給狗狗的肚皮下方添加顏色，最後我們運用●399號色鉛筆畫出地面來襯托白色毛髮。

層層覆蓋的波浪狀長毛

399黑色　309中黃　383土黃　330肉色　329桃紅　387黃褐

美國可卡犬

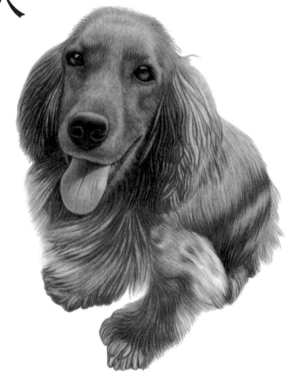

主人的讚美
令我雀躍

 行事謹慎，易於服從，毛色有黑色、褐色、紅色、淺黃⋯⋯等等顏色。

活潑好動，應保持適當的運動量，獸醫建議每天讓其自由活動兩次為佳。

垂耳品種犬易患耳病，要經常清潔耳道；可用淡鹽水清洗眼睛，防止眼病。

STEP 1

善加利用●399號的色鉛筆與直線，
簡單勾勒出狗狗的身體輪廓。

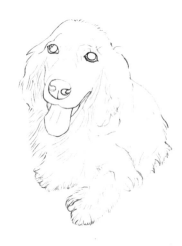

STEP 2

在上一步驟的直線基礎上，我們利用
橡皮擦將身體的輪廓線擦淡。然後用
●399號色鉛筆將線條畫得圓潤些；
同時也注意輪廓的精確位置。

STEP 3

輕輕地利用●399號色鉛筆繪製狗狗
整體毛髮的明暗關係，並且亦繪製出
眼睛、鼻子、嘴巴等等五官的明暗。

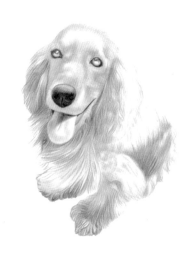

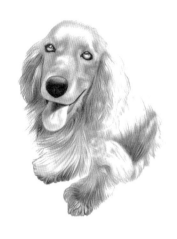
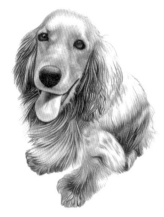

STEP 4

接下來刻畫狗狗毛髮的深色部位和灰色部位，用●399號色鉛筆，不但要注意表現出毛髮的紋理，也要記得得留下狗狗亮色部位的毛髮。

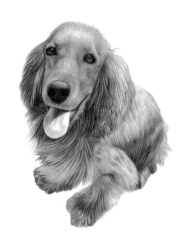

STEP 5

在此一步驟裡面，我們選用●309號的色鉛筆，給狗狗全身毛髮鋪上一層底色，顏色不宜太重，輕柔為佳。

STEP 6

狗狗的暗部和灰部，都用●383號色鉛筆加色，同樣留出淺色毛髮。接著再以●330號色鉛筆，給狗狗舌頭著層底色，最後再以●329號的色鉛筆畫出舌頭上的暗部與灰部。

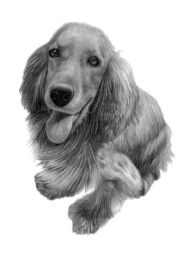

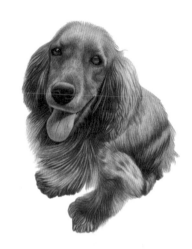

STEP 7

運用●387號的色鉛筆，給狗狗身上毛髮的暗部和灰部加色，並且留出亮部毛髮。接下來，我們以●399號的黑色色鉛筆給狗狗舌頭的暗部再淡淡地著上一層色。

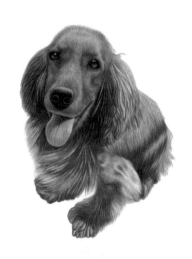

STEP 8

調整狗狗整體的暗部色調，用●399號色鉛筆，然後幫狗狗適當添加環境色，此時用●330號色鉛筆。

DOG 20

昂首挺胸就天不怕地不怕

399黑色　339粉紫　387黃褐　309中黃　330肉色　329桃紅

383土黃

迷你杜賓犬

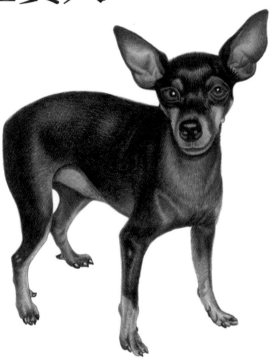

立正站好
踏步走

 體型小巧，內心卻非常地勇敢，生氣勃勃，作風大膽，忠誠度一百。

 毛短短，不需要任何的專門護理，在換毛季節也不必擔心毛髮亂飛。

 動作靈巧，不容易被踩到；家庭空間就滿足其活動所需，是很好的家庭犬。

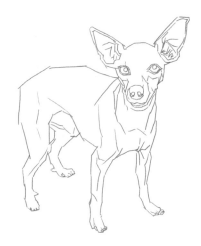

STEP 1

透過●399號色鉛筆，以及簡單的直線，描繪出狗狗的大致輪廓。

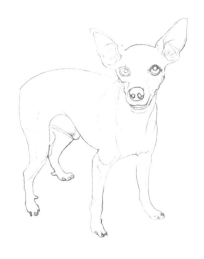

STEP 2

在第一步直線的基礎上，用橡皮擦將身體的輪廓線擦淡。接下來用●399號黑色色鉛筆將線條改造得更圓滑，同時要注意輪廓線的準確性。

STEP 3

接續前一個步驟，我們首先以●339號色鉛筆，繪製出狗狗整體明與暗的關係，同時簡單地描繪眼睛、鼻子以及狗狗的微笑嘴巴。

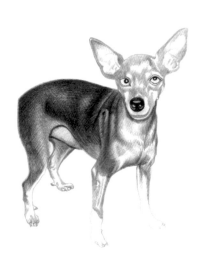

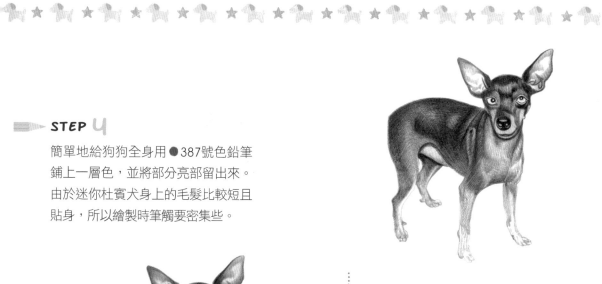

STEP 4

簡單地給狗狗全身用 ●387號色鉛筆
鋪上一層色，並將部分亮部留出來。
由於迷你杜賓犬身上的毛髮比較短且
貼身，所以繪製時筆觸要密集些。

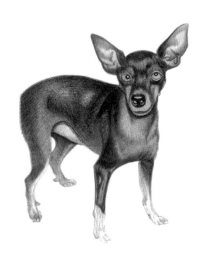

STEP 5

狗狗的耳朵內側、頭部、前胸四肢的
淺色部位，用 ●309號色鉛筆來著層
色。然後再次以 ●387號色鉛筆，替
以上幾個部位再次著色，分別表現出
狗狗不同部位毛髮的紋理感。

STEP 6

用 ●399號的黑色色鉛筆，給狗狗的
黑色毛髮加深色調，同時要特別注意
黑色毛髮的深淺變化。

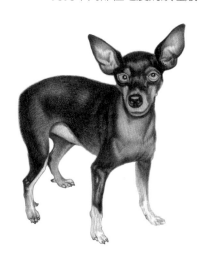

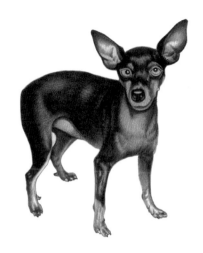

STEP 7

再次幫狗狗的黑色毛髮以 ●399加深，清晰表現出黑色毛髮受光後，呈現出的明暗交界線，如此能更好表達出黑色毛髮的反光。同時，也要利用 ●387加深不同部位毛髮顏色。

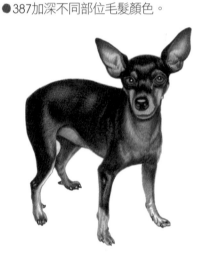

STEP 8

先以 ●399刻畫脖子下方稀疏的黑色毛髮；再用 ●330給狗狗的肚子上層底色；同時用 ●329進行肚子細緻的刻畫；最後，分別以 ●387和 ●399對眼珠進行適當的描繪。

STEP 9

運用 ●330號的肉色色鉛筆，對狗狗耳朵內部進行著色，表現出肉感。同時，以 ●383號色鉛筆給狗狗腿部的亮光照射處進行刻畫。

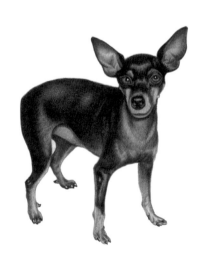

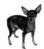

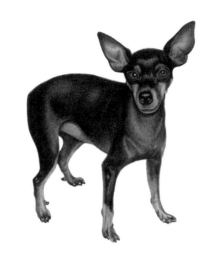

STEP 10

最後一步，運用 ●399號的色鉛筆去
調整狗狗整體的色調感，使各部位的
色調更加融合與自然呈現。

TIPS

🏠 杜賓狗兒的毛髮相當
服貼與柔順，總會反射出
自然的光澤，替毛髮部位
疊色時，要特別注意光澤
的留白位置，呈現出現實
生活映入眼簾的真實感。

TIPS

🏠 狗狗的腳趾甲外露且
尖銳，建議可以黑色特別
去勾勒，強調外圍輪廓，
並且注意勿將趾甲塗成死
黑色，適度的留白呈現出
趾甲處的反光是必要的。

TIPS

🏠 杜賓狗狗精瘦的四
肢，會在光線的照耀下，
微微透出骨骼的形狀，因
此描繪上必須特別細膩，
同樣需透過留白的方式，
來展現畫面上立體感。

短腿向前衝的瞬間爆發力

威爾斯柯基犬

● 399黑色　● 396灰色　● 309中黃　● 383土黃　● 387黃褐　● 330肉色

● 329桃紅　● 380深褐

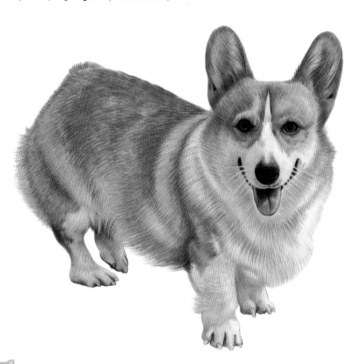

晃晃腦袋
表達好心情

 柯基頭部的形狀、外觀皆像狐狸，動作敏捷，性格溫順且胸中充滿熱情。

跳躍力強，是玩飛盤的高手；喜歡探索新事物，容易與人們打成一片。

倘若身材過胖，容易出現脊椎方面的問題，飼主須注意其日常飲食控制。

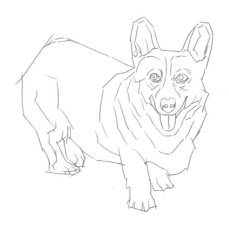

STEP 1

第一步驟，使用●399號色鉛筆，以
直線簡單地繪製出狗狗的身體輪廓。

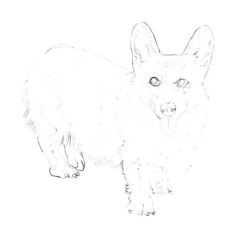

STEP 2

在現有直線的輪廓基礎上，以橡皮擦
將狗兒身體的輪廓線擦淡，然後，用
●399號色鉛筆小線條，畫出狗狗的
身體輪廓和整體毛髮的結構。

STEP 3

用●399細緻描繪狗狗的眼睛、鼻子
和嘴巴，接下來用●396，透過毛髮
形式，刻畫出狗狗身體的明暗關係，
在繪製中要留出狗狗的白色鬍鬚。

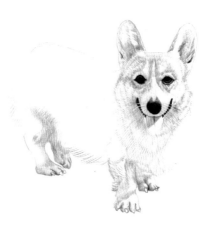

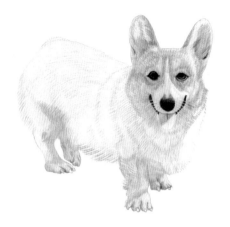

STEP 4

以 ● 309號色鉛筆給狗狗的身體著上
一層底色，同樣地，留出白色毛髮的
部位。接著用 ● 396號色鉛筆刻畫出
狗狗白色毛髮的暗部和灰色部位。

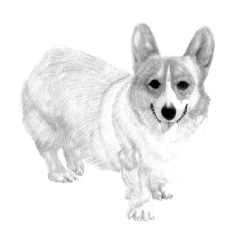

STEP 5

加深狗狗頭部、身體部位的毛髮紋
理，特別是眼睛周圍毛髮要重些，這
步驟用的是 ● 383號色鉛筆。

STEP 6

以 ● 387號色鉛筆給狗狗頭部和身體
上色，要明顯區分開兩種不同的顏色
關係。同時利用 ● 399號色鉛筆對狗
狗的四肢進行描繪，要突出立體感。

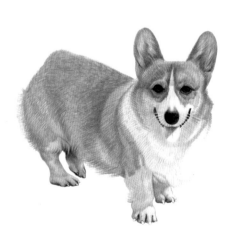

STEP 7

用●330幫狗狗舌頭著底色；用●329
畫出舌頭的明暗；用●399號色鉛筆
加深舌頭的深色部位和陰影。此外，
用●387和●380幫耳朵和背部加色；
用●396細膩描繪頭部下方毛髮。

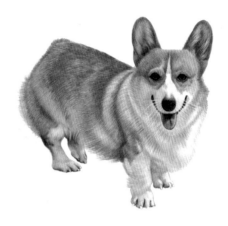

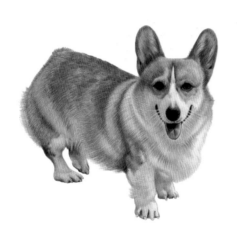

STEP 8

以●383給狗狗的白色毛髮添加環境
色，然後用●387給白色毛髮的暗部
加深。最後用●330號色鉛筆刻畫出
狗狗的趾甲部位。

英國皇室鍾愛之玩具狗狗

查理斯王騎士犬

● 399黑色　● 396灰色　● 309中黃　● 329桃紅　● 383土黃　● 327棗紅

● 387黃褐　● 343群青

跟我玩玩
拋接球

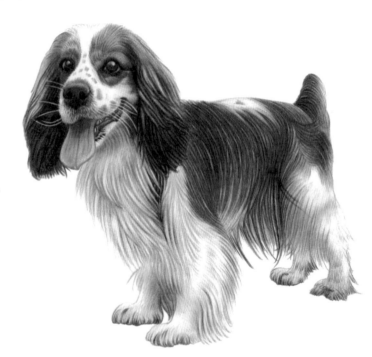

 看似文雅，實際上也愛運動，集氣質與活力於一身，有種天然的貴族感。

 建議適度讓牠活動筋骨，不過基於多半有先天心臟缺陷，切勿過度激烈。

定期清理騎士犬的眼睛、耳朵，避免滋生污垢細菌，進而引發眼疾、耳炎。

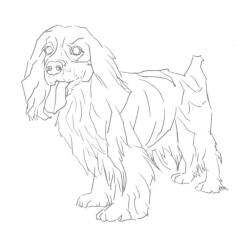

STEP 1

首先，以直線簡單地繪製出狗狗的整
體輪廓，取用的是●399號色鉛筆。

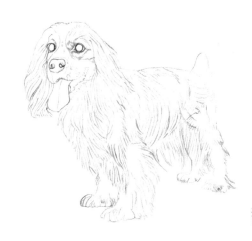

STEP 2

直線輪廓用橡皮擦去線條，留下淡淡
的痕跡，在痕跡的基礎上，以●399
號色鉛筆細緻刻畫出狗狗的整體輪廓
和身上毛髮的大概走向。

STEP 3

運用●399號色鉛筆，對狗狗耳朵上
的毛髮進行細緻刻畫，同時，也刻畫
出眼睛、鼻子和嘴巴。然後以●396
描繪出狗狗身體和四肢上的毛髮。

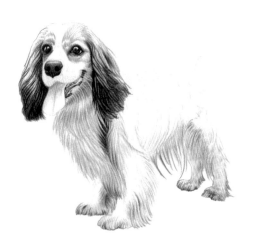

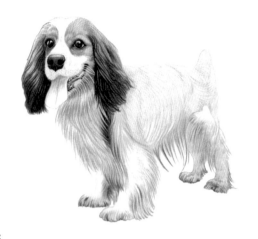

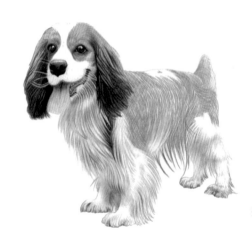

STEP 4

我們以 ●309號的色鉛筆,幫狗狗的
臉部、耳朵和後背毛髮來進行著色,
此時顏色尚不需太重。

STEP 5

用 ●329給舌頭著上一層底色。接下
來,以 ●383給狗狗臉部、耳朵和身
體背部的毛髮進行加深;最後,用橡
皮細緻地擦出狗狗鼻子左側的鬍鬚,
也給白色毛髮添加環境色。

STEP 6

用 ●327畫出舌頭的明暗關係;再用
●387給狗狗臉部、耳朵和身子背部
的毛髮進行加深,同時再給狗狗臉上
添加色斑,最後,我們以 ●343淡淡
刻畫狗狗身上的灰色毛髮。

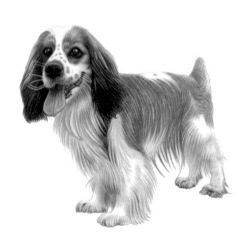

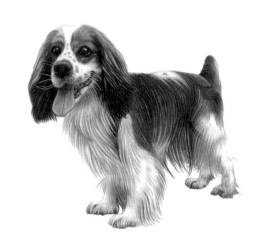

STEP 7

用 ●399號色鉛筆刻畫出狗狗眼部、耳朵和身體上的深色毛髮，同時也對部分白色毛髮的深色部位進行淡淡的著色，來突出毛髮的立體感。

🏠 鼻子到嘴巴之間的這段，除了白毛為底之外，參雜了黑色與棕色毛，利用短短的小線條，一段一段地勾勒，再輕輕塗抹使混合，畫面不可弄髒。

🏠 頭頂的部分為白毛，因此繪製輪廓線時，不會選用太深的黑色色鉛筆，而是利用灰色與咖啡色等淺色的色鉛筆來勾勒，即可呈現出腦部外型。

🏠 騎士犬為長毛狗狗，即便是腳趾頭的部分，亦皆為毛髮所覆蓋，基本上看不見趾甲，不過，仍須注意形狀的描繪，呈現出毛髮底下趾甲的形狀。

瞇瞇眼的威嚴日本武士

● 399黑色　● 396灰色　● 309中黃　● 383土黃　● 387黃褐　● 316紅橙

秋田犬

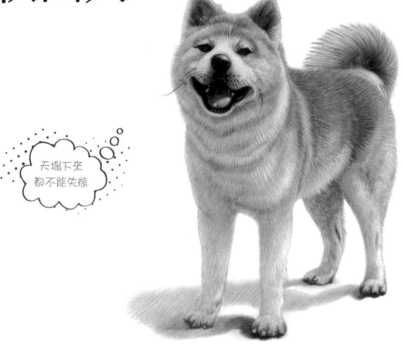

天塌下來
都不能失態

 穩重、樸實、嚴肅、沉著，舉止像日本人莊重自律，情緒起伏較不誇張。

與柴犬神似，兩者的分辨關鍵為：柴犬為中型犬，而秋田則為大型犬。

是相當護主的狗狗，對主人溫柔服從，卻不喜愛與其他陌生人打交道。

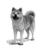

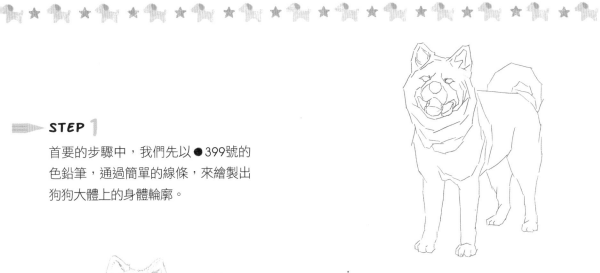

▬▬▶ **STEP 1**

首要的步驟中，我們先以●399號的
色鉛筆，通過簡單的線條，來繪製出
狗狗大體上的身體輪廓。

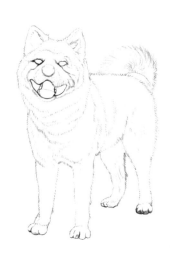

▬▬▶ **STEP 2**

在第一步直線的基礎上，用橡皮擦將
身體的輪廓線擦淡。接下來用●399
號色鉛筆通過小線條繪製狗狗的準確
輪廓，線條要圓潤、結構要清晰。

▬▬▶ **STEP 3**

用●399號色鉛筆刻畫出狗狗眼睛、
鼻子和嘴巴，除此之外，亦簡單刻畫
出耳朵、尾巴、腳趾的深色部位。

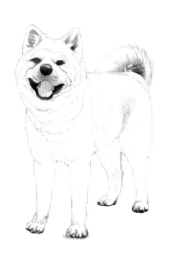

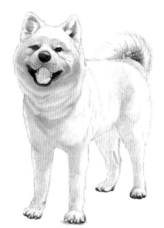

STEP 4

刻畫出狗狗整體的明暗關係，刻畫時
注意狗狗整體色調的虛實關係，而此
步驟用的是●396號色鉛筆。

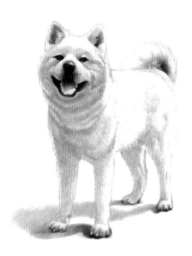

STEP 5

以●399號色鉛筆，畫出狗狗鼻子下
方的陰影，此外，用●396號色鉛
筆，加深狗狗暗部毛髮的色調，最後
簡單畫出地面上的影子。

STEP 6

我們運用●309號的色鉛筆，給狗狗
身體的亮部著上一層色，同時也記得
要留出部分位置的高光處。

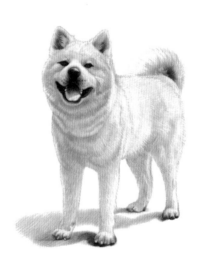

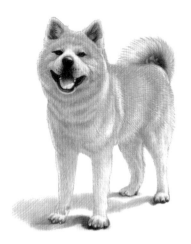

STEP 7

利用●383號色鉛筆對狗狗的頭部、
身體和尾巴上的毛髮進行刻畫，注意
不同部位毛髮的深淺，同時也刻畫下
脖子下方的淺色毛髮。

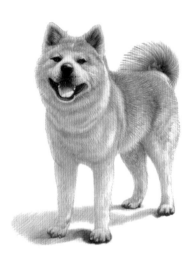

STEP 8

分別用●387號和●316號色鉛筆，對
狗狗頭部、身體、尾巴上的毛髮進行
描繪，加深狗狗毛髮的固有色，同時
亦表達出畫面上的層次感。

STEP 9

此一步驟裡，運用●399號色鉛筆，
加深狗狗耳朵、背部、尾巴上的深色
毛髮，使狗狗整體更加逼真。

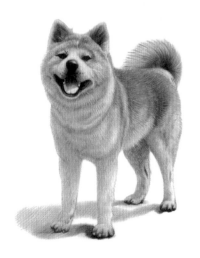

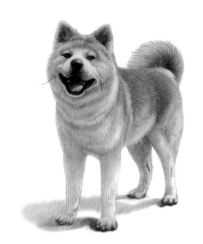

STEP 10

最後一步，先用 ●330號色鉛筆，幫狗狗舌頭著上底色，接著以 ●329號色鉛筆畫出舌頭的明暗關係，最後，以 ●399號色鉛筆加深嘴巴裡面的陰影，同時細膩地畫出鬍鬚。

TIPS

秋田犬的眼睛是瞇瞇眼，幾乎無法看見眼白的部分，呈現出一整片的黑色，需透過眼睛上方睫毛細膩的描繪，來賦予小狗靈魂，此部分不可忽略。

TIPS

狗狗的尾巴捲起，毛髮通通朝向同一個方向，我們須利用不同深淺的棕與黃，進行漩渦狀的描繪，最後在根部打上陰影，畫面即活潑真實。

TIPS

白色毛髮延伸至棕黃色毛髮之處，是描繪秋田狗狗的重頭戲，繪者必須特別留心，仔細描繪，用棉花棒製造漸層感，避免兩色之間界線太分明。

DOG 24

嘴角上揚微笑的憨傻天使

● 399黑色　● 339粉紫　● 329桃紅　● 396灰色　● 383土黃　● 330肉色

薩摩耶

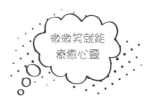

微微笑就能
療癒心靈

原有黑毛、黑白毛、黑褐毛……等，今日所見純種薩摩耶多為白色系。

具備良好時間觀念，記憶力亦很強大，擁有驚人的自行返家本領。

個性內斂，不太會撲到人身上；注意勿忽略牠，否則恐怕會導致躁鬱症。

STEP 1

善加利用 ●399號色鉛筆與直線條，
簡單勾勒出狗狗的身體輪廓。

STEP 2

在第一步大體輪廓基礎上，用橡皮擦
將輪廓擦淡，然後用 ●399號色鉛筆
透過小線條細緻繪製出狗狗的準確輪
廓，線條要圓潤，結構要清晰。

STEP 3

以 ●399畫出眼睛、鼻子、嘴巴，並
以 ●339給狗狗舌頭著層底色。然後
用 ●329畫出舌頭的明暗關係。最後
再以 ●396畫出狗狗整體明暗。

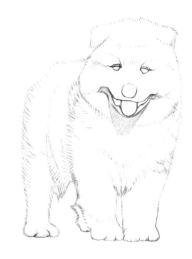

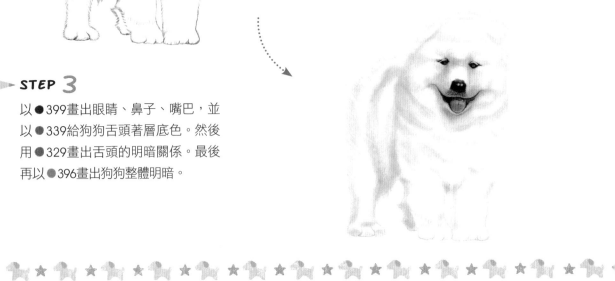

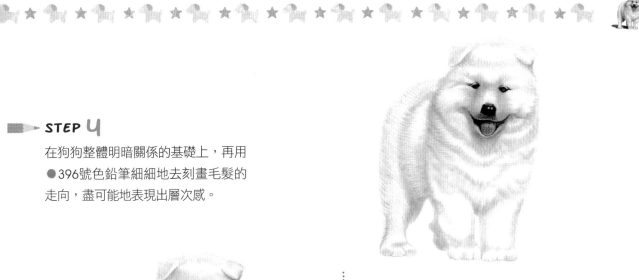

STEP 4

在狗狗整體明暗關係的基礎上，再用
●396號色鉛筆細細地去刻畫毛髮的
走向，盡可能地表現出層次感。

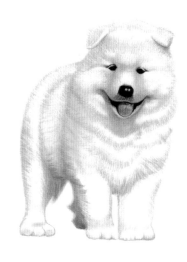

STEP 5

在狗狗毛髮的灰色部位上，用●383
號色鉛筆進行描繪，添加一些暖系色
調，可以使整體色調顯得柔和。

STEP 6

用●396號色鉛筆，再次給狗狗的灰
色部位毛髮加深，同時，使用●399
號的色鉛筆，加深狗狗腿部毛髮中的
深色部位，為的是突出立體感。

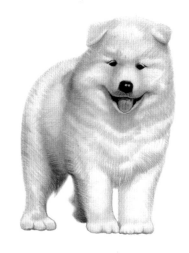

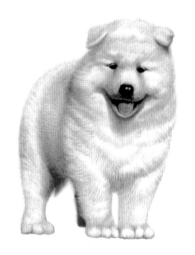

STEP 7

狗狗肚子旁的毛髮，用 ●383號色鉛
筆著上色，並且用 ●330號色鉛筆對
頭部、腿部的毛髮進行描繪。

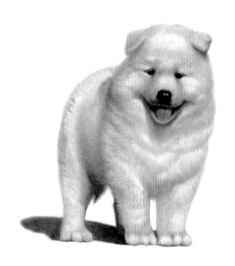

STEP 8

狗狗整體的色調以 ●387號色鉛筆進
行調整，接下來，用 ●399號色鉛筆
給部分深色部位的毛髮加深，同時，
我們最後畫出地面上的陰影。

神情微哀怨的皺皮丑角

399黑色　396灰色　387黃褐　383土黃　330肉色　316紅橙

沙皮狗

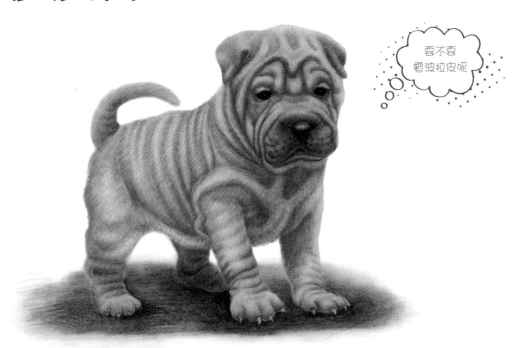

要不要
電波拉皮呢

 沙皮狗的食量小，又不愛運動，大部分時間都喜歡待在自己的狗窩中。

溫柔，彬彬有禮，好與人類親近；然而獨立性強，不容易與別種犬相處。

最大特點是皮膚有深深褶皺，要特別留心清潔衛生，預防疥癬和皮膚病。

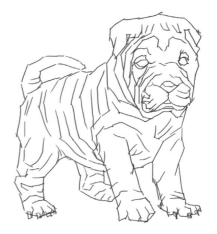

STEP 1

透過●399號色鉛筆，以及簡單的直線，描繪出狗狗的身體輪廓。

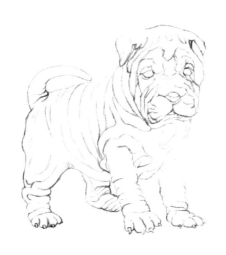

STEP 2

在有直線的輪廓基礎上，用橡皮擦將身體的輪廓線擦淡，然後以線條畫出狗狗的身體輪廓和各部位的結構線，線條要生動自然為佳作。

STEP 3

先用●396號色鉛筆刻畫出狗狗身體的深色部位和灰色部位，然後接著用●399號色鉛筆刻畫出沙皮狗狗的小眼睛和鼻子等部位。

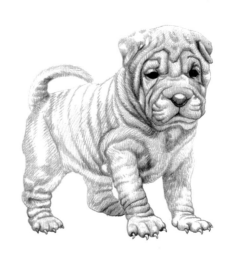

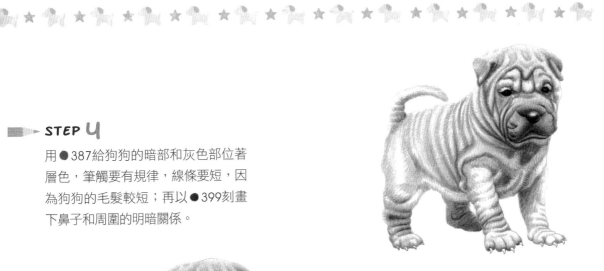

STEP 4

用 ●387給狗狗的暗部和灰色部位著
層色，筆觸要有規律，線條要短，因
為狗狗的毛髮較短；再以 ●399刻畫
下鼻子和周圍的明暗關係。

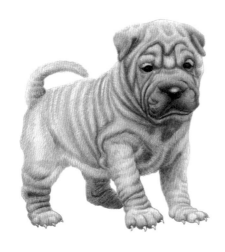

STEP 5

在第五個步驟中，我們用 ●383號色
鉛筆將狗狗全身的毛髮著上一層色，
此時顏色不宜太重、太深。

STEP 6

同樣地，我們再利用 ●330號色鉛筆
給狗狗全身的毛髮著上一層色彩，而
此時的顏色依然不宜太重。

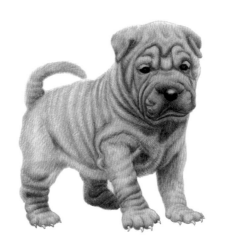

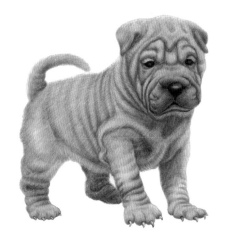

STEP 7

利用●387號色鉛筆，給狗狗全身毛髮的暗部進行刻畫，筆觸感要強烈些，以呈現出短毛的感覺。

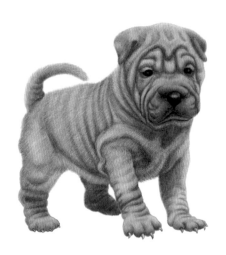

STEP 8

用●399號色鉛筆對狗狗身上的紋理深處進行刻畫，來增強凹凸感。同時也刻畫出狗狗趾甲的明暗關係。

STEP 9

用●316號色鉛筆給部分毛髮著色，來添加狗狗的色彩感。顏色依然不宜太重。同時我們用●399號的色鉛筆刻畫出鼻子兩旁的黑色斑點。

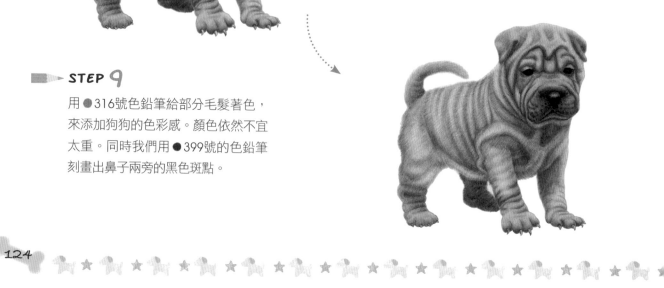

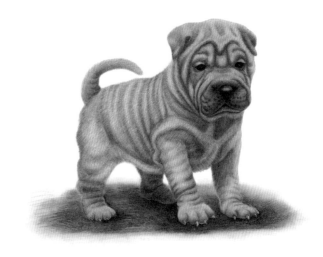

STEP 10

用 ●399號色鉛筆畫出地面，受光少的地方顏色要深些，來增強立體感。

TIPS

🏠 沙皮狗的毛髮質感較不明顯，凸顯的是身上肉的皺褶感，但是在著色的時候，仍然須順著固定走向來上色，避免線條凌亂會導致畫面的不逼真。

TIPS

🏠 繪製四肢的皺褶時，越往下層的部位，皺褶的幅度越頻繁，陰影部位的描繪顏色也越深，這部分則需要繪者保有耐心，一邊描繪、一邊進行調整。

TIPS

🏠 在沙皮狗狗的眼睛裡留下亮點的時候，不同於其他狗兒完全的白，而是帶有一些灰灰的白色，這是因為沙皮狗的眼睛小，進光亮不會如此充足。

傲慢沉著的蓬鬆泰迪熊

● 399黑色　● 396灰色　○ 304淺黃　● 330肉色　● 383土黃　● 329桃紅

● 327棗紅　○ 354淺藍

松獅

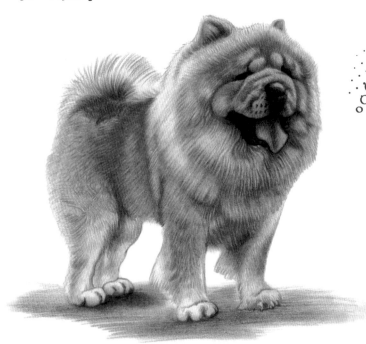

本大爺是
狗界的雄獅

擁有強壯的體魄、強烈的個性、鋼鐵般的意志，喜惡皆跟隨自己的情緒。

眼睛比較深邃，呈現為較深的褐色，鼻子比較寬大，鼻孔處明顯張開。

性格沉穩、安靜，極少吠叫，是鄰居眾多的公寓族飼養狗狗之一大福音。

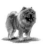

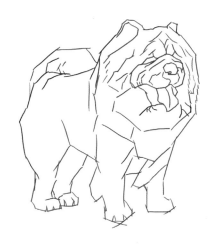

STEP 1

第一步驟中,我們首先使用 ●399號
色鉛筆,以直線簡單地勾勒,繪製出
狗狗大體上的輪廓外圍。

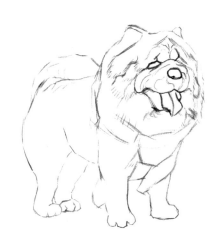

STEP 2

在直線的基礎輪廓上,用 ●399號色
鉛筆對輪廓進行進一步的刻畫,使得
輪廓圓潤,大體結構亦準確。

STEP 3

在輪廓圓潤、結構準確的基礎上,以
橡皮擦將輪廓線條擦淡一些,然後利
用 ●399號色鉛筆,透過小線條細緻
地繪製出狗狗的準確輪廓,描繪關鍵
為線條圓潤、結構清晰。

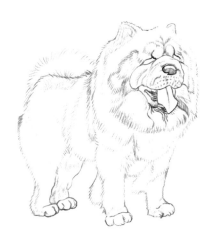

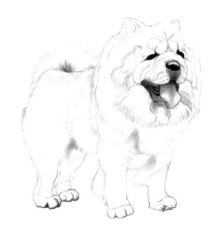

利用●399號色鉛筆，替部分毛髮的暗部加深，並且細細刻畫狗狗眼睛、鼻子和嘴巴之間的明暗關係。

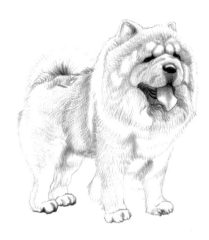

STEP 5

用●330號色鉛筆，對狗狗整體毛髮深色部位進行刻畫，顏色輕柔即可，要表現出各部位的結構關係。

STEP 6

加深各部位毛髮的深色區域，取用的是●387號色鉛筆，接著再以●399號色鉛筆加重狗狗五官的深色部位毛髮，使頭部結構更加清晰。

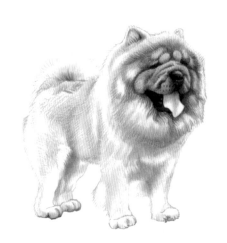

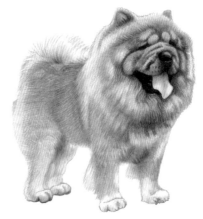

STEP 7

用●383號色鉛筆對狗狗整體的毛髮進行繪製,刻畫時,我們要小心注意畫面整體色調的明暗。

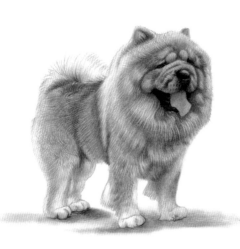

STEP 8

狗狗舌頭以●329上底色;用●387刻畫狗狗整體部位的深色毛髮;再以●392對各部位毛髮進行適當刻畫。最後,用●399繪製出地面上的陰影。

STEP 9

用●316對狗狗尾巴和頭頂等部位的毛髮進行刻畫;用●399對狗狗整體的深色毛髮進行描繪,來突出毛髮的質感。同時,給地面上陰影裡的深色部分加深,再運用●387著色。

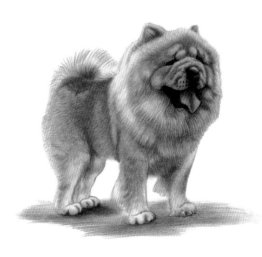

盤據貴婦腿上的小調皮

● 399黑色　● 376褐色　● 330肉色　● 383土黃　● 387黃褐

貴賓狗

偶而對人們
惡作劇

記憶力好，在犬類智商中排行第二名，特別黏人，活潑可愛，喜歡撒嬌。

一身捲毛，顏色多變，有白色、灰色、棕紅色、香檳色、黑色……等等。

屬於食量偏小的狗兒，需要飲食控制，少量多餐，選擇的狗糧勿過鹹。

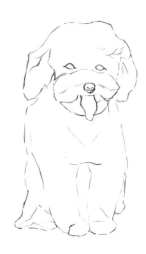

STEP 1

首先，以直線簡單地繪製出狗狗大體
上的輪廓，取用的是●399色鉛筆。

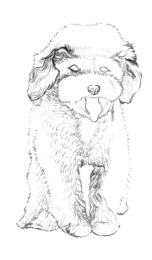

STEP 2

在上一步直線的基礎上，用橡皮將身
體的輪廓線擦淡。然後用●399號色
鉛筆，注意輪廓線的準確，調整之
後，讓線條更圓潤、結構更清晰。

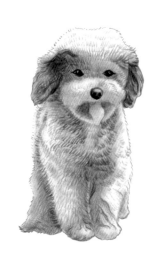

STEP 3

先以●399號色鉛筆畫出狗狗眼睛、
鼻子、嘴巴的明暗。接下來我們再利
用●376號色鉛筆畫出狗狗整體毛髮
的層次感和明暗關係。

STEP 4

運用●399號色鉛筆加深狗狗身體結構的暗部,接著以●330號色鉛筆給舌頭著上層底色;再利用●383號的色鉛筆給淺色的毛髮著色。

STEP 5

狗狗整體毛髮,皆以●383號色鉛筆進行刻畫,刻畫時,顏色不宜太重,使狗狗整體色調變暖。

STEP 6

以●330號色鉛筆從狗狗毛髮的灰色部位向亮部進行刻畫,亮色部位的毛髮顏色宜輕柔一些;然後用●387號色鉛筆描繪狗狗毛髮的暗部。

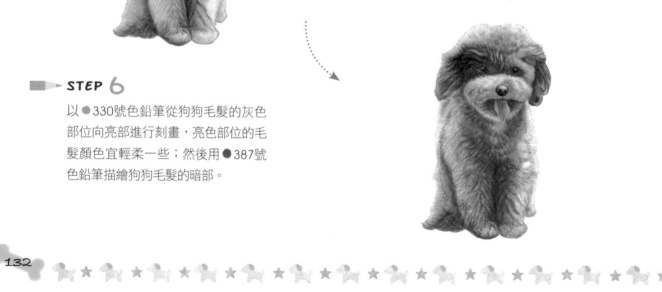

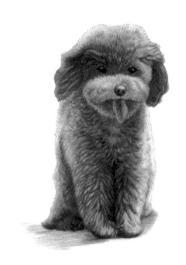

STEP 7

為了更好的突出狗狗整體的明暗關
係,用●399號色鉛筆色調,由深到
淺,從毛髮的暗部向灰色部位進行繪
製。最後,簡單畫出地面上的影子。

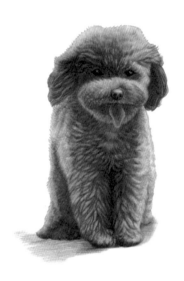

STEP 8

運用●399號色鉛筆,刻畫暗部毛髮
的深色紋理,同時,用橡皮擦幫狗狗
毛髮的受光處提亮,使毛髮有質感。

STEP 9

狗狗的整體色調關係,利用●399號
色鉛筆進行調整,讓狗狗的明暗關係
清晰。並且刻畫下毛髮的虛實關係,
使毛髮的層次自然又舒服。

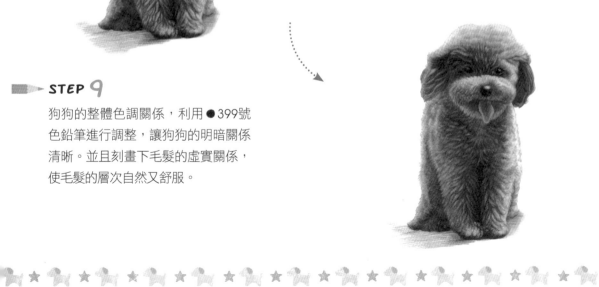

表情多變的獨立自信臉龐

● 399黑色　● 383土黃　● 387黃褐　● 330肉色　● 316紅橙

西藏獵犬

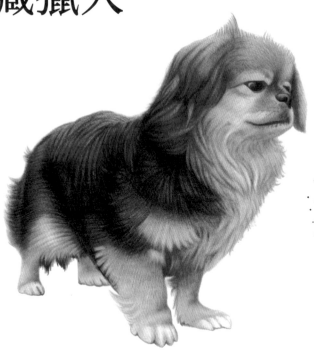

陌生人來了
快躲避

眼睛反映出西藏獵犬的心情變化；生氣時瞳孔張開，高興時目光晶亮。

對粗纖維消化能力差，餵食蔬菜應切碎、煮熟，不宜整塊、整顆吃。

歡快，自信，聰明，會避開陌生人，懂得與孩子相處，是很好的家庭寵物。

STEP 1

在首要的步驟裡，我們先以●399號
色鉛筆，透過簡單的線條，來繪製出
狗狗大體上的外形輪廓。

STEP 2

在第一步直線的基礎上，用橡皮擦將
身體的輪廓線擦淡，然後用線條畫出
狗狗的身體輪廓和身體毛髮的結構，
線條要盡量生動自然一些。

STEP 3

接續上一步驟，我們運用橡皮擦擦淡
部分身體的結構線，接著，再次利用
●399號色鉛筆給西藏獵犬的眼睛、
鼻子和嘴巴等五官進行描繪。

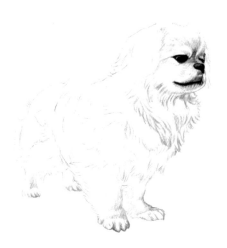

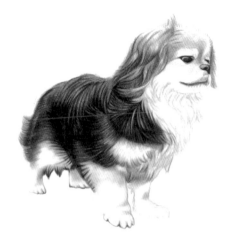

STEP 4

用 ●399號色鉛筆給狗狗的黑色毛髮
進行刻畫，畫出黑色毛髮的結構和層
次感，同時也給部分灰色部位著色。

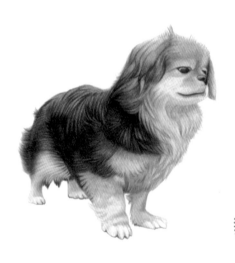

STEP 5

狗狗其餘部分的毛髮，用 ●383號的
色鉛筆來進行著色，顏色不宜太重，
同時記得留下狗兒亮部的毛髮。

STEP 6

我們再次以 ●383號色鉛筆替狗狗除
黑色之外的毛髮著上色，要注意亮部
毛髮的色調，不要下筆太重，同時，
也記得突出狗狗身上毛髮的走向。

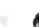

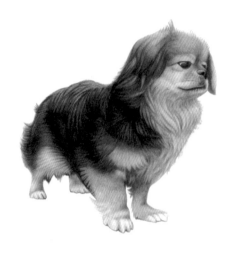

STEP 7

利用●387號色鉛筆給狗狗淺色毛髮的深色部位著色，來增加其毛髮的層次感。同時，以●330號色鉛筆給頭部、前胸和腿部等地方添加顏色。

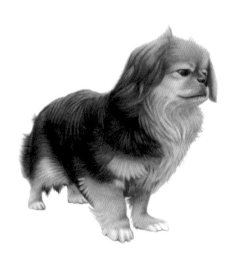

STEP 8

用●316號色鉛筆對狗狗額頭、眼睛周圍和鼻子左側等部位進行刻畫，來豐富狗狗毛髮的色彩感。

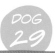

貪吃鬼在地上滾來滾去

399黑色　309中黃　383土黃　316紅橙　330肉色

西施犬

頭上綁了
一個沖天炮

主人忙碌時，懂得自己找樂子，很長一段時間不陪伴牠們也沒問題。

長毛覆蓋頭部，遮住眼睛、鼻子，綁根辮子，可防止長毛刺眼產生疾病。

個性不會爭寵，適合和其他寵物一起飼養，亦很適合跟年幼兒童相處。

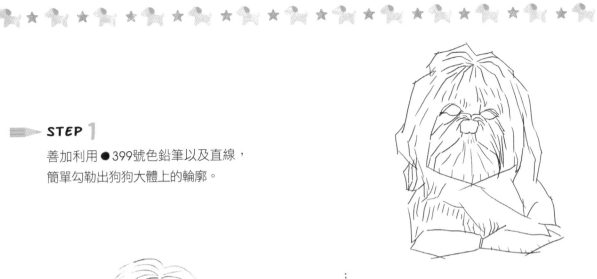

STEP 1

善加利用●399號色鉛筆以及直線，
簡單勾勒出狗狗大體上的輪廓。

STEP 2

用橡皮擦在前一步直線的基礎上，將
身體的輪廓線擦淡。然後用●399號
色鉛筆將線條修飾圓潤，同時要注意
輪廓線的位置準確程度。

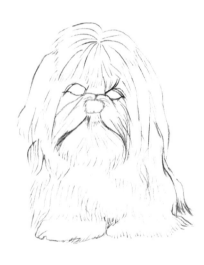

STEP 3

用●309號色鉛筆給狗狗暗部和灰色
部位進行刻畫，筆觸要隨毛髮的方向
進行，同樣將亮部的毛髮部位留出。

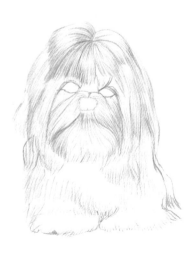

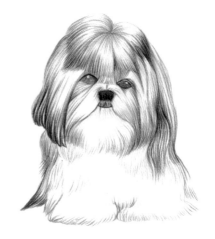

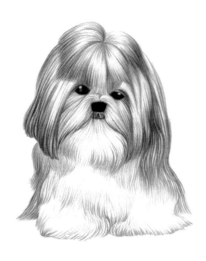

STEP 4

狗狗的黑色毛髮我們運用●399號的色鉛筆來進行刻畫，筆觸要自然些，並且簡單刻畫下狗狗眼睛和鼻子。

STEP 5

從狗狗毛髮的暗部向灰色部位，用●383號色鉛筆進行漸層描繪。接下來，再用●316號色鉛筆給暗部毛髮著色，筆觸要疏散自然。再以●399號色鉛筆加深眼睛和鼻子。

STEP 6

用●399號色鉛筆，替狗狗的黑色毛髮加深，並且給部分暗部的毛髮加重，使狗狗頭部的毛髮有層次感。

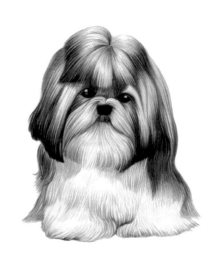

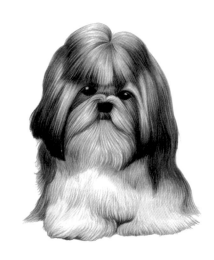

STEP 7

對於狗狗毛髮的淺色部位，我們先以
● 330號色鉛筆來刻畫，接著，再用
● 383號色鉛筆來進行描繪。

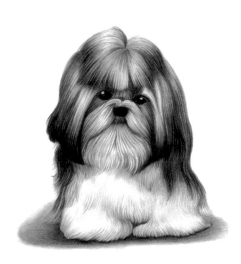

STEP 8

用 ● 399號色鉛筆，給狗狗身上部分
黑色毛髮加深，同時也畫出地面上的
影子；然後用 ● 309號色鉛筆給頭部
淺色毛髮添加一些顏色。

DOG 30

惡霸外表下的鐵漢柔情

● 399黑色　● 309中黃　● 383土黃　● 330肉色　● 387黃褐

英國鬥牛犬

眉目傳情
深情相望

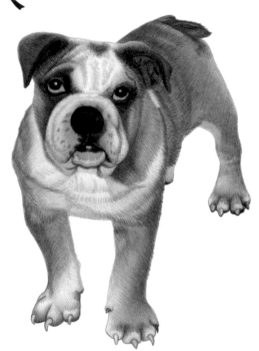

和藹可親、心地善良、善解人意，對人類的感情誠摯且體貼細膩。

生活中的牠們極具忍耐力，不會隨意的吠叫，極少吵鬧到飼主的安寧。

無論是外觀或姿態皆相當穩固，低矮而搖晃的身軀充滿一股隱藏的力量。

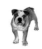

STEP 1

透過●399號的黑色色鉛筆，搭配上簡單直線，勾勒出狗狗的輪廓。

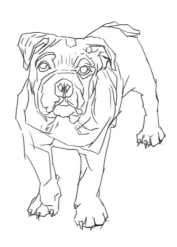

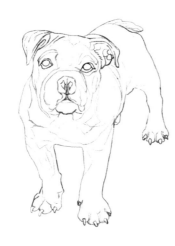

STEP 2

在直線輪廓的基礎上，用橡皮擦將身體的輪廓線擦淡，用圓潤的線條畫出狗狗的身體輪廓和整體毛髮的結構。

STEP 3

用●399號色鉛筆簡單刻畫出狗狗眼睛、鼻子和嘴巴；同時，用●396號色鉛筆通過小線條排列的方式，畫出狗狗身上的輪廓結構。

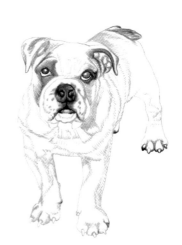

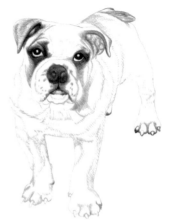

STEP 4

利用●399號色鉛筆細緻的刻畫出眼睛、鼻子和嘴巴，同時也加深耳朵、眼睛和嘴巴周圍的深色部位。

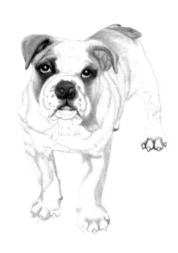

STEP 5

用●309號色鉛筆對狗狗身體上面的淺色部位進行著色，著色時，要注意顏色，下筆並不需要太重。

STEP 6

以●383號色鉛筆給狗狗除白色毛髮外的所有毛髮進行著色，著色時筆觸要短，而且要隨毛髮生長方向進行。

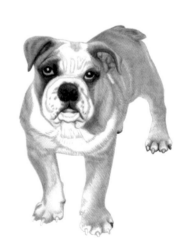

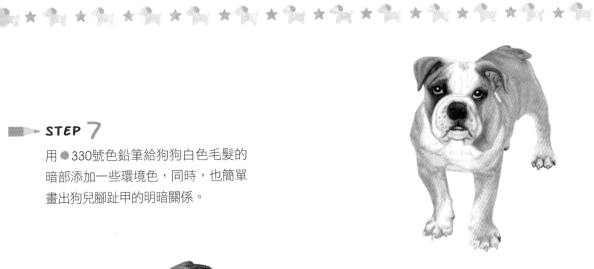

STEP 7

用 ●330號色鉛筆給狗狗白色毛髮的暗部添加一些環境色，同時，也簡單畫出狗兒腳趾甲的明暗關係。

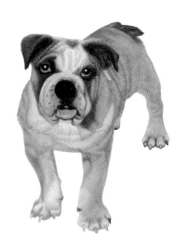

STEP 8

運用 ●399給狗狗頭部和尾巴的深色毛髮進行加深，筆觸要短。然後利用 ●387給狗狗全身除白色毛髮以外的其它毛髮加深；再用 ●330號色鉛筆給頭部周圍加深肉感。

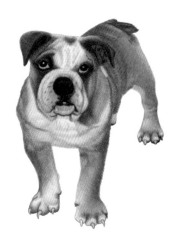

STEP 9

利用 ●387號和 ●399號色鉛筆，分別給狗狗全身的暗部毛髮加深，使狗狗整體的立體感加強。同時，也進一步細緻刻畫出狗狗的腳趾部位。

聽見音樂
豎起耳朵

鬍鬚仔精神抖擻活力一百

迷你雪納瑞

● 399黑色　● 330肉色　● 396灰色　● 383土黃　● 329桃紅　● 321大紅

● 327棗紅　● 333紅紫

擁有很高的警戒性，當有外人來到家裡面，會出聲來警示，是優秀的「看門犬」。

雪納瑞的個性太過於友善、友好，樂於取悅人類，因此並不適合擔任「警衛犬」。

屬於一種犬吠頻繁的狗兒，飼養要三思；為不換毛的品種，但建議定期修毛美容。

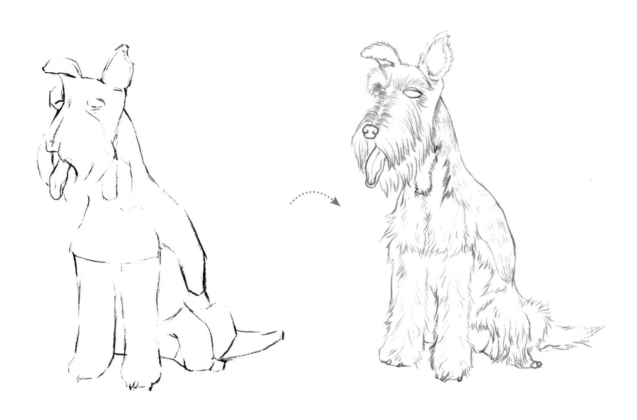

STEP 1

第一步驟，使用 ●399號色鉛筆，以
直線簡單地繪製出狗狗的身體輪廓。

STEP 2

在第一步直線的基礎上，用橡皮擦將
身體的輪廓線擦淡；接下來繼續利用
●399號色鉛筆將線條畫得更圓潤，
同時也要注意輪廓線的準確度。

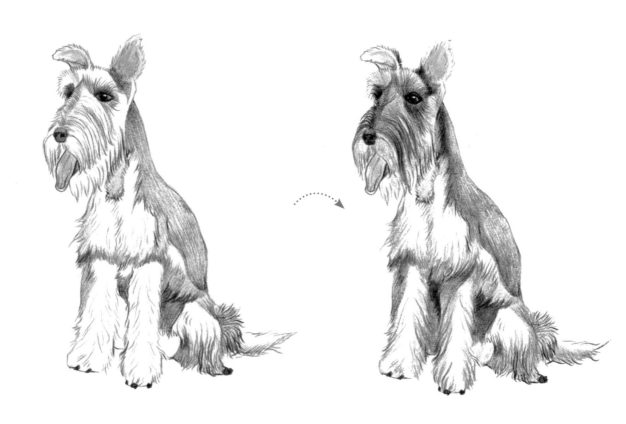

STEP 3

運用 ●399號色鉛筆，把狗狗的大體明暗關係表達出來。著色時，注意線條的走向，要隨著毛髮的生長著色。這時，利用 ●330號色鉛筆，替狗狗的耳朵內部著上一層色。

STEP 4

以 ●396號色鉛筆，對白色毛髮進行刻畫，主要是暗部和灰色部位的感覺，還要呈現出毛髮的生長規律。

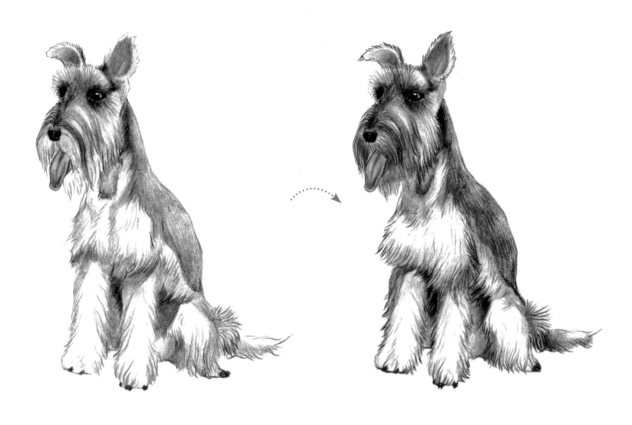

STEP 5

用 ●399再次給狗狗的深色毛髮進行
著色。同時，用 ●399細細描繪下狗
狗的鼻子與眼睛。並且以 ●329加深
狗狗舌頭及耳朵內部的顏色。

STEP 6

狗狗的淺色毛髮，用 ●383號色鉛筆
著色，筆調要隨毛髮生長方向進行，
繪者記得要留出部分亮部。

STEP 7

以 ●321描繪狗狗舌頭的明暗關係，
用 ●327加深下舌頭陰影顏色，用
●333號色鉛筆給狗狗的黑色毛髮著
色，特別是身子和尾巴上的毛髮。

🏠 在迷你雪納瑞的嘴部
毛髮中，混雜了較多不同
的色彩，需要手繪者耐心
地一次次塗色、疊色，並
且注意色彩的乾淨度。

🏠 胸前的毛髮，亦注意
跟隨垂落的走向去描繪線
條，下筆請勿太生硬，最
好是帶有一絲飄逸感的線
條，增加狗狗的真實感。

🏠 狗狗背部的毛髮雖然
參有紫紅色，但下筆務必
輕柔，不可以讓顏色搶過
黑灰色的毛髮底色，只要
微微透出即可。

DOG 32

穩坐人氣寶座的柴柴夯哥

柴犬

● 399黑色　● 396灰色　304淺黃　309中黃　● 316紅橙　● 314黃橙

● 376褐色　● 383土黃　● 387黃褐

一個口令
一個動作

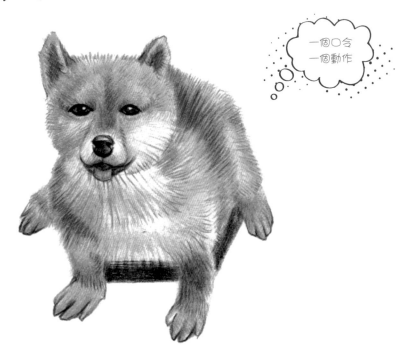

天性獨立，對陌生人有所保留，對得到牠尊重的人則顯得忠誠而摯愛。

身體健康強壯，為較少出現特殊疾病的品種狗，飼養上較沒有負擔。

建議自小馴養，培養信賴關係，否則頑固的柴犬會成為一隻任性的狗兒。

STEP 1

首先，以直線簡單地繪製出狗狗的身體輪廓，取用的是●399號色鉛筆。

STEP 2

在前面步驟的直線基礎上，將身體的輪廓線以橡皮擦擦淡。再以●399號色鉛筆，搭配上小線條，畫出狗狗的身體輪廓和整體毛髮的結構。

STEP 3

用●399號色鉛筆，細緻刻畫狗狗的眼睛、鼻子和嘴巴。然後，再好好運用●304號、●309號、●314號色鉛筆，透過毛髮形式去刻畫出狗狗身體上所有毛髮的明暗關係。

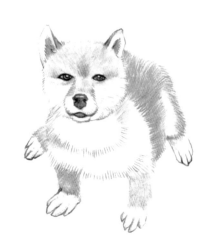

STEP 4

狗狗的身體，運用●314著色，加深
鼻樑與毛色深處，並留出白色毛髮。
接著用●396色鉛筆加深四肢輪廓。

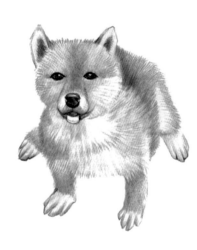

STEP 5

用●316號的色鉛筆來加深狗狗頭部
和身體部位毛髮紋理，特別是背部、
眼睛周圍的毛髮要再更重一些。腳掌
則以●309淡淡地著上一層色。

STEP 6

最後用●399在狗狗身下加上陰影。
同時也用●376給耳朵、四肢和背部
等區域的深色毛髮加上一點色彩。

STEP 7

用 ●383號色鉛筆給狗狗的白色毛髮
添加環境色，然後用 ●387號色鉛筆
給白色毛髮的暗部加深。最後再利用
●399加深地面上的顏色。

🏠 狗狗臉上的陰影，能
夠讓面部的立體感更加突
出，但必須注意不宜太
重，自然融合進鼻子部位
的底色為佳。

🏠 胸前的留白是身體上
色的彩繪重點，透過留白
的方式，呈現出毛髮一圈
一圈的毛茸茸感，繪者勾
勒毛髮時需信心拿捏。

🏠 柴柴小狗背部上的毛
髮顏色，是由多種色彩交
織而成的，需靠著手繪者
一層一層的交疊上去，並
控制好各種顏色的比例。

DOG 33

家有賤狗好搏鬥又滑稽

399黑色　383土黃　319粉紅　396灰色　380深褐　387黃褐

牛頭梗

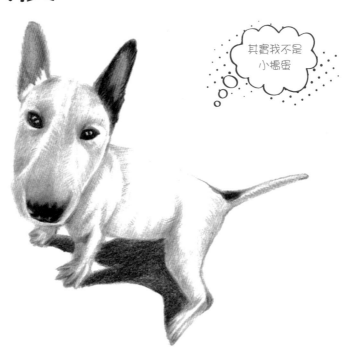

> 其實我不是
> 小壞蛋

性情活躍，興奮度極高，具爭鬥性，可訓練成鬥犬，在犬類中從不讓步。

對主人服從性強，對兒童和善、友好、親切、富耐心，是公寓族良伴。

如果長期被關在家中，可能會到處衝撞，為了發洩過剩的精力。

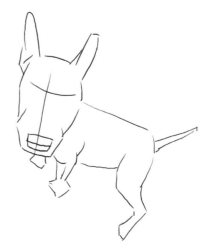

STEP 1

在首要的步驟中，我們以●399號的
黑色色鉛筆，透過極簡單的線條，來
繪製出狗狗的大體上的輪廓。

STEP 2

在第一步的基礎上，用橡皮擦先將身
體的輪廓線條給擦淡。然後用●399
號的黑色色鉛筆將線條修飾得圓潤一
點。並且大致描繪出暗部的陰影。

STEP 3

用●399號色鉛筆，把狗狗身上大體
明暗關係表達出來。著色時注意線條
走向，要隨著毛髮的生長方向著色。

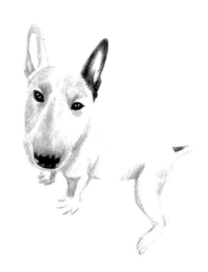

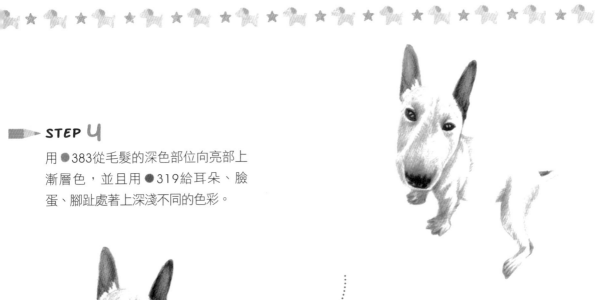

STEP 4

用●383從毛髮的深色部位向亮部上漸層色，並且用●319給耳朵、臉蛋、腳趾處著上深淺不同的色彩。

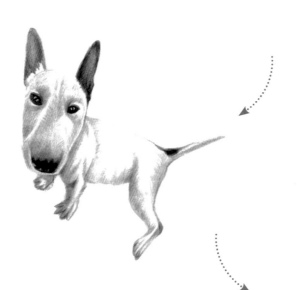

STEP 5

繪製狗狗陰影部位的毛髮，重點利用●396把狗狗臉上毛髮走向細緻刻畫出來，筆調要輕，再用●383同樣地刻畫一遍，顏色要自然為佳。

STEP 6

用●399與●380在狗狗的身體下方勾勒出影子，塗上方向一致的色彩。

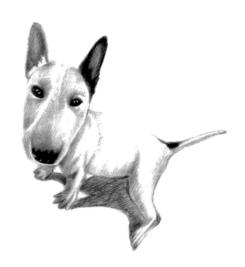

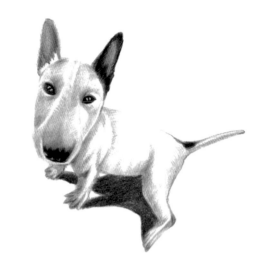

STEP 7

再次用●380加深狗狗毛髮的深色部位，並以棉花棒簡單處理淺色毛髮，表現出毛髮的顏色層次，留出亮部。最後用●399加深陰影。

🏠 由於牛頭梗的體型偏瘦小，其頭部在畫面上的比例看起來較大，剛開始下筆時，也就是勾勒狗狗輪廓線的時候，必須特別注意一下面積的分配。

🏠 牛頭梗的毛短，因此在繪製上較不著重於毛髮的繪製，不同於一筆一筆描繪出毛髮的線條，反而是著重於透過畫出陰影的方式，呈現身軀立體感。

🏠 狗狗臉上的紅色系配色，主要是用以加強立體的感覺，因此，塗色時，注意其色彩並不能太過於搶戲，隨時記得牠的臉部仍然為白色的毛髮。

風靡全世界的廣告寵兒

●	●	●	●	●	●
399黑色	396灰色	397深灰	329桃紅	387黃褐	380深褐
●	●	●			
309中黃	330肉色	314黃橙			

拉布拉多犬

好想要
快快長大

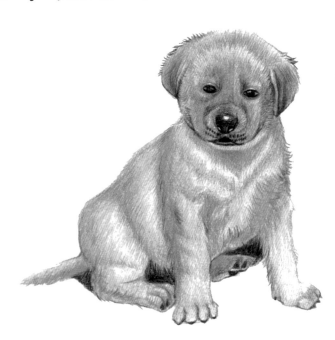

害羞，溫和，無攻擊性，適應力頗強，並具有強烈的取悅飼主之願望。

水性極佳，腳趾間有像青蛙一樣的腳蹼，有利於牠們在水中快速游動。

高超卓越的學習力，加上穩定的性格，絕大比例的導盲犬皆由牠們擔任。

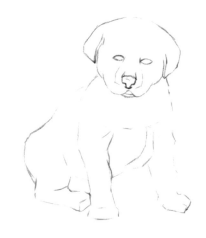

STEP 1

善加利用 ●399號的色鉛筆與直線，
簡單勾勒出狗狗的整體輪廓。

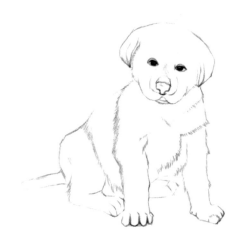

STEP 2

在上一步驟的直線基礎上，利用橡皮
擦將身體的輪廓線擦淡。然後再用
●399將線條畫得圓潤；保持畫面乾
淨，同時也注意輪廓的精確位置。

STEP 3

用●399號色鉛筆，給狗狗身體上的
明暗關係表達出來。著色時，注意線
條，要順著毛髮的方向著色。

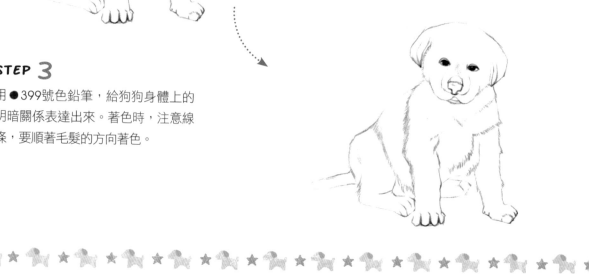

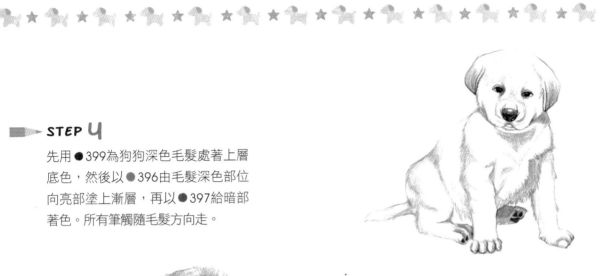

STEP 4

先用●399為狗狗深色毛髮處著上層底色，然後以●396由毛髮深色部位向亮部塗上漸層，再以●397給暗部著色。所有筆觸隨毛髮方向走。

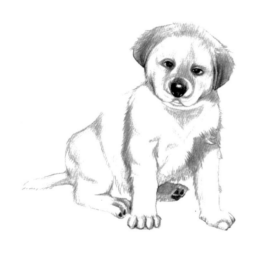

STEP 5

這步重點繪製狗狗淺色部位的毛髮，用●397把狗狗身上所有的毛髮細緻刻畫出來，筆調要輕，再用●329來刻畫暗部色彩，顏色要輕。

STEP 6

用●329號色鉛筆，給狗狗的深色毛髮加深，再用●387號色鉛筆來強調全身毛髮的紋理，主要是加深所有毛髮的深色部位來突出毛髮的感覺。

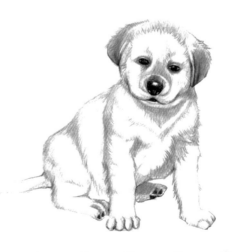

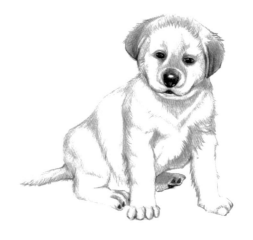

STEP 7

再次用●380來加深狗狗尾巴下方的暗部，並用棉花棒簡單處理淺色部位毛髮，表現出顏色層次，留出亮部。

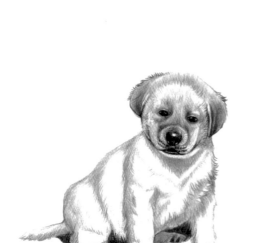

STEP 8

然後，用●396畫個陰影，再用●399加深陰影的深色部位。最後用●309號色鉛筆，給狗狗全身添加環境色，同時對嘴旁毛髮和鼻子進行著色。

STEP 9

最後進行身體的全面塗色，用●330給狗狗全身上色，再利用●314來加深狗狗身上的暗部顏色。

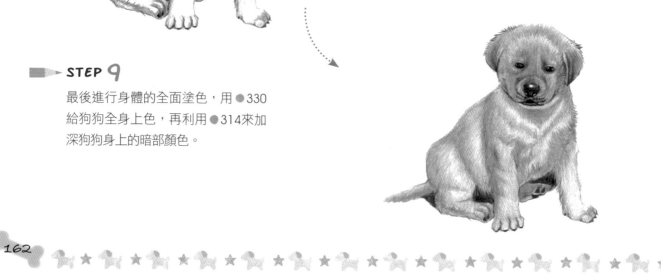

剽悍的男子漢雄霸一方

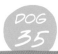

● 399黑色　● 380深褐　● 387黃褐　○ 309中黃　● 319粉紅　● 383土黃

● 316紅橙

藏獒

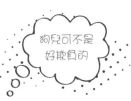

狗兒可不是好欺負的

威猛、果斷、彪悍、倔強，形如獅、體似虎，野性尚存，具危險性。

藏獒是一種體型較大性格兇猛的狗，忠心護主，為護衛犬的最佳首選。

沒有固定睡覺時間，隨時隨地可以打盹，通常集中在凌晨兩點或中午。

STEP 1

透過●399號色鉛筆，以及簡單的直線，描繪出狗狗的身體輪廓。

STEP 2

用橡皮擦將身體的輪廓線擦淡。接下來用●399號色鉛筆將線條改造得更加圓滑，同時注意輪廓線的準確性，以及維持住畫面的乾淨度。

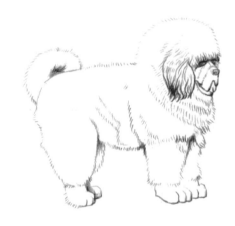

STEP 3

用●380號色鉛筆，給狗狗的局部毛髮著色，筆觸不需太重，著色時，要順著毛髮的生長方向進行。

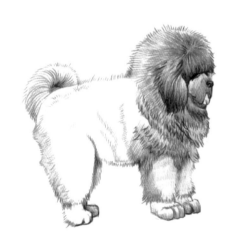

STEP 4

用 ●387號色鉛筆，給狗狗的局部毛
髮再次著色，再以 ●309號色鉛筆來
製造漸層效果，筆觸仍然不需太重，
著色時順毛髮方向進行。

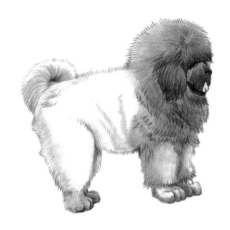

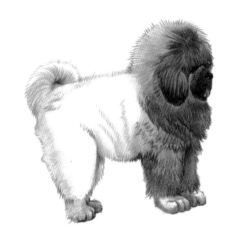

STEP 5

用 ●387給狗狗的局部毛髮再次著
色，著色順毛髮方向進行。同時利用
●309繪製狗狗前半身的明暗關係。
再以●319給舌頭的暗部著色。

STEP 6

運用 ●387號色鉛筆，再次給狗狗的
全身毛髮加深，然後再以 ●383號的
色鉛筆給前半身毛髮添加固有色。

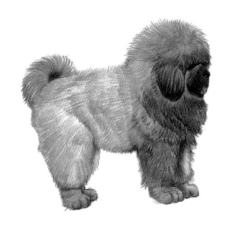

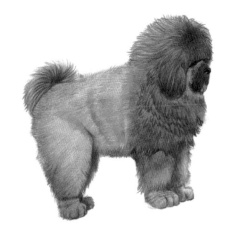

STEP 7

此步驟中，我們以 ●316號色鉛筆再
次給狗狗全身加色，並且利用 ●309
號色鉛筆著色，產生漸層效果。

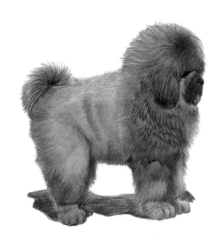

STEP 8

為了使狗狗顯得有質感，用●380號
色鉛筆加深毛髮深色部位，同時，在
前半身的明暗關係上，也要進行處
理，來突出毛髮的亮部。以●399號
色鉛筆在地面繪製陰影。

STEP 9

最後這一步驟，先用 ●309號色鉛筆
給狗狗全身添加環境色，再對嘴旁的
毛髮和鼻子進行著色，筆調要淺些，
並且以●399給地面陰影著層色。

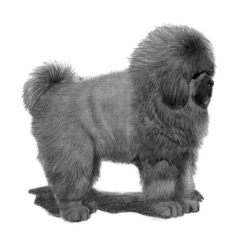

國家圖書館出版品預行編目資料

狗狗繪：汪星人の色鉛筆手繪練習本／崔喬喬 編著
-- 初版 . -- 新北市中和區 : 活泉書坊出版　采舍國際
有限公司發行 , 2016.09　面；　　公分 .
ISBN 978-986-271-714-1 (平裝)

1. 鉛筆畫　　2. 動物畫　　3. 繪畫技法

948.2　　　　　　　　　　　　　　　105014157

狗狗繪

WOOF

汪 星 人 の 色 鉛 筆
手 繪 練 習 本

活泉書坊

狗狗繪：汪星人の色鉛筆手繪練習本

出 版 者 ■ 活泉書坊　　　　　　譯　　　者 ■ 古璦文

作　　者 ■ 崔喬喬　　　　　　　文字編輯 ■ 蕭珮芸

總 編 輯 ■ 歐綾纖　　　　　　　美術設計 ■ 吳佩真

郵撥帳號 ■ 50017206 采舍國際有限公司（郵撥購買，請另付一成郵資）

台灣出版中心 ■ 新北市中和區中山路 2 段 366 巷 10 號 10 樓

電　　話 ■ （02）2248-7896　　　傳　　真 ■ （02）2248-7758

物流中心 ■ 新北市中和區中山路 2 段 366 巷 10 號 3 樓

電　　話 ■ （02）8245-8786　　　傳　　真 ■ （02）8245-8718

I S B N ■ 978-986-271-714-1

出版日期 ■ 2016 年 9 月

全球華文市場總代理 / 采舍國際

地　　址 ■ 新北市中和區中山路 2 段 366 巷 10 號 3 樓

電　　話 ■ （02）8245-8786　　　傳　　真 ■ （02）8245-8718

新絲路網路書店

地　　址 ■ 新北市中和區中山路 2 段 366 巷 10 號 10 樓

網　　址 ■ www.silkbook.com

電　　話 ■ （02）8245-9896　　　傳　　真 ■ （02）8245-8819

本書全程採減碳印製流程並使用優質中性紙（Acid & Alkali Free）最符環保需求。

線上總代理 ■ 全球華文聯合出版平台

主題討論區 ■ http://www.silkbook.com/bookclub　　◎ 新絲路讀書會

紙本書平台 ■ http://www.silkbook.com　　　　　　◎ 新絲路網路書店

電子書下載 ■ http://www.book4u.com.tw　　　　　◎ 電子書中心（Acrobat Reader）